琴韻輕吟一樂人

台灣光復時期的
音樂人 陳清銀

陳忠照　著

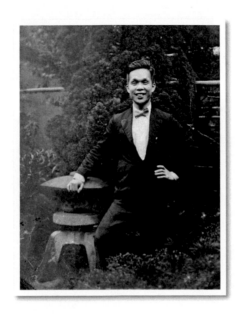

陳清銀（1908-1958）

「……無言居士陳清銀先生，有酒才會
　發揮他的Jazz Figure；沒酒，
　他的古典音樂是非常嚴正的。」

（呂泉生，1992）

豪情俠骨一藝人（1908～1958）
——無言居士清銀陳先生的心影

釋言：無言居士解

　　清銀陳先生世居台北市大稻埕。1920年代，其地帆影連海，貿易興盛，洋行林立，華廈毗鄰。而歌樓舞廳，儷影翩翩，圓環夜市，色香迷人。先生結廬紅塵，而直覺心遠地偏，先生耳聞市聲，而心繫言（弦）外之音，而得意忘言。先生別號「無言居士」，即此自署，可概平生。夷齋審讀陳忠照為先父陳清銀所撰《琴韻輕吟一樂人》。自出機杼，卓然可傳，因作是序，以傳父與子之心影也。

此曲亞東有

　　1945，吳濁流《亞細亞的孤兒》完稿，1956是書日文版由日本一二三書房出版。我想：在地人清銀先生很有可能耳聞或者目睹；這部書是一篇小說，也是一篇哭訴狀，更是一篇血淚書。它縱的敘述了孤兒——臺灣人的身世；橫的表白了日本皇室的殖民地意識。就我所知，清銀先生的真人真事，契合亞細亞的孤兒之身影。

1922，日本總督府國語學校（今台北師範學校／台北教育大學）台籍學生抗日學潮事件，史稱「拔刀事件」；熱血沸騰的、15歲的清銀少年兄，因學潮之嫌而退學。

1923，遠走日本東京工讀司琴，鬱鬱不得志。

1924，返台，在西門町芳乃館任師琴。他在默片電影前台現場，為鄉親友好觀眾，營造喜怒哀樂氣氛。展現他的草根性的情懷。

1939～41，在上海及大連任舞廳鋼琴樂師，冀投奔於祖國，為祖國琴韻和聲。惜乎抗日戰爭，時不我予，抑塞返大稻埕。

清銀先生曾在鄉土味的台北，東洋味的東京，煙火味的上海、大連尋夢，他的琴韻——

　　清如教堂之鐘，令人猛省；
　　響若聖人之鐸，別有深思。

江山萬里心

清銀先生51年的生命歷程，處在二十世紀亙古未有的殷憂時代（Age of Anxiety），猶如石火之一敲，電光之一瞥。

他經歷了跨越時空的戰間期：

1914～1918第一次世界大戰，（7至11歲），1939～1945第二次世界大戰（32至38歲），其中包涵了中日大戰以及1941爆發的太平洋戰爭。這種全面性（Total）的戰爭，必須投入全部的人力與物力，先生雖身處後方（Home Front），必有強烈的感受，影響實質的生活與琴藝的韻味。

他也經歷了文明的衝突與轉型期：

以臺灣光復為界限，他的前38歲是在日領時期，後13歲是中華文化南渡期。此際在文化上發生了「和化」、「儒化」與「本土化」的轉型。而兩岸間有「文化大革命」與「中華文化復興」的鬥爭。此一軟實力，必然影響社會、人群乃至樂藝、樂教。

檢閱清銀先生作曲、編曲手稿，以及少數放送局的遺音，他的人生樂藝，約可概括為三部變奏曲：

第一、其始也，從典雅、宏偉的交響樂入手。

第二、其續也，從活潑、粗獷的爵士樂轉型。

第三、其終也，以草根、民俗的鄉土樂切入臺灣流行歌曲。並以「血脈之流，同其節拍、同其旋律。」（鍾肇政語）

質諸高明，未審忠照以為善不？

風雨一杯酒

無言居士端的是性情中人。

他的癖好有二：一是飲酒，另一是攝影。

呂泉生先生在〈異鄉談故人〉一文中說：「無言居士的陳清銀先生，有酒才會發揮他的Jazz Figure。沒酒，他的古典音樂是非常嚴正的。」這真是入木三分的雋語。

無言居士喜好攝影，在他那時代擁有攝影機及沖洗暗室是昂貴而奢侈的，他的作品極有水準。譬如畫圖，小景之中，形神自足，乃大師手筆也。彈琴和攝影，技藝也，一如庖丁解牛，由技而進於道焉。

從所攝的照片中，可歸納出攝影者運鏡靈活，選材精當。反之，凡居士內心中所不喜歡的物態，如太俗氣的、沒格調的、鹹澀的，不堪入鏡的，則一概棄諸鏡頭之外。本此，居士的作風，於人世百態，喜則迎之，惡則拒之。凡好惡分明的人，也是有疵之士。

　　明‧呂坤新吾說：「無癖則無深情，無疵則無真氣。」我認為：清銀先生是有癖之士，狂者也，而狂者進取。他也是有疵之士，狷者也，而狷者有所不為。

　　我也愛「風雨一杯酒」，我更愛「江山萬里心」。

　　這意境是多麼從容、瀟灑！

　　那情愫是多麼深沉、沸騰！

人間縈至情

　　人生之至樂有三，雖然至樂者必具至情，無言居士則兼而有之焉。

　　一曰、琴臺知音

　　設以清銀為伯牙，呂泉生為鍾子期，讀〈異鄉談故人〉，知音也。得一知音，終生無憾。

　　二曰、青出於藍

　　台語歌后紀露霞，為清銀先生歌壇弟子，一九八八年，忠照邀訪歌后，言念往事，師恩浩蕩，不勝唏噓。弟子卓然有成，亦人間之至樂也。

　　三曰、冰寒於水

忠照教授，攻數理，而其人文造詣卓越，讀《琴韻輕吟一樂人》，可傳也，是人倫之至情，也是天地之至樂也。

綜觀清銀陳先生琴韻人生，有詩如斯：

風雨一杯酒，江山萬里心；
此曲亞東有，人間縈至情。

九秩迂叟夷齋

屠炳春

庚寅霜降後七日

2010年10月25日光復節

（國立台北教育大學退休史學教授）

追尋臺灣音樂史失落的足跡

　　台北師範學校（國立臺北教育大學前身）昔日同窗好友陳教授忠照兄尊翁陳伯伯清銀前輩，曾經於第二次世界大戰前後活躍於臺灣音樂界；後來成為音樂人的晚輩與有榮焉。前輩不但是個傑出的鋼琴家，也是一位優秀的作曲家與編曲家。在那個年代，臺灣有多少人會彈鋼琴？又有多少人能編曲或作曲？我相信應該是屈指可數。當然，我在當年的學生時代，也只知道陳伯伯曾經是個優越的音樂家；及至近年來，忠照兄整理前輩的照片與樂譜時，才讓我大開眼界，添補了我對臺灣在1930年代至1950年代間流行音樂史的認識。特別是當我查閱了陳郁秀教授所主編的《臺灣音樂百科全書》，有關臺灣當年流行音樂界的唱片出版目錄，才驚覺陳伯伯當年不但叱吒風雲，更為臺灣音樂史留下了不少經典作品。

　　如以陳伯伯的年代來觀察，我相對比較熟悉的臺灣學院派音樂家，我們不難發現，他遠較張福興與柯政和年少許多，稍較李金土年輕一些；卻較江文也、陳泗治、蔡繼琨、張彩湘與呂泉生……年長幾歲，都歸屬於臺灣第一代的音樂家。尤其上列諸多音樂人，更有多數曾經留學日本，相識機率高，應是肯定的，只是後來主要從事流行音樂或嚴肅音樂的差別而已。再者，當年的

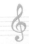

臺灣音樂界，好的鋼琴家應該如鳳毛麟角，所以鄧昌國教授，初到臺灣的首場小提琴演奏會，係由陳伯伯鋼琴伴奏，可見伯父的鋼琴造詣，應該是無可取代的。可惜的是，我們對當代嚴肅音樂（或稱學院派音樂）音樂家的瞭解與研究較多，而對流行音樂的音樂家的瞭解與研究較少，實有待我們的音樂學者繼續努力、還原歷史真相。

有幸翻閱了陳伯伯的音樂創作手稿，不論作曲或編曲、總譜或分譜，都是以鋼筆書寫，音符非常工整老練。尤其因為他自己又是鋼琴詮釋者，所以常以鋼琴分譜加入和弦代號與參與樂器名稱充當總譜即席演奏，即興演奏之高明可想而知。他的音樂作品除了流行歌曲外，也用於電影主題曲或電影配樂，或創作校歌、運動會會歌…不勝枚舉，代表著臺灣人當年的心聲。期盼經由忠照兄的一片孝心，集結出版發行伯父當年的歷史照片與部份音樂創作手稿，填充臺灣音樂史不甚為人知的空檔，讓我們更進一步認識那並不算太遙遠的過往。

<div align="right">

臺灣作曲家協會理事長
國立台北藝術大學音樂學院前院長

潘皇龍

2010年11月30日

</div>

古典音樂與流行歌壇交會的光影

　　因著臺灣特殊的地理位置以及歷史源流發展，西洋古典音樂的發展歷程一直是一條艱辛且充滿挑戰的道路，幸於眾多前輩先人的努力耕耘之下，始能有現今多元繽呈，百家爭鳴的成熟風貌，臺灣本土所培育的作曲家已創作了為數相當龐大的作品，由獨唱、獨奏到清唱劇、歌劇、協奏曲及交響樂曲等等，而演奏會上的曲目，也由原先的清一色外國作曲家，到現在蔚為風潮的國人的委託作品發表，而欣賞者的視野也由古典、浪漫樂派時期，回歸到關心本土藝術的發展。

　　我多年的好友，國立台北教育大學教授陳忠照先生的父親陳清銀（1908～1958）前輩即是跟隨臺灣古典音樂發展這一路走來的最佳見證者之一。陳清銀前輩生於日據時代，壯年時則經歷了臺灣光復等臺灣歷史上的重大轉捩點，在這堪稱古典音樂發展的洪荒年代中，陳清銀前輩的音樂教育歷程有異於其他留日受過正統音樂教育的先輩作曲家，在受過短暫的音樂教育後，即擔任民間樂團琴師及伴奏，不斷累積紮實的音樂經驗，在民國四十年代，陳清銀前輩的鋼琴造詣可說是當時的佼佼者。

　　陳清銀前輩以一己之力畢生致力於音樂演奏、創作與推廣，除了曾任美軍顧問團樂隊領班、擔任現今國立臺灣交響樂團前身

的臺灣省政府交響樂團鋼琴彈奏與編曲配樂，與小提琴家鄧昌國先生舉行音樂會傳為佳話外、更曾任職於中國廣播公司的前身台北放送局擔任鋼琴演奏，並創作了《憂愁花》、《賣笑淚》、《火金姑》等台語歌曲及童謠，傳唱至今的板橋國小校歌亦為陳清銀前輩所譜曲，並栽培了諸如紀露霞等重要的早期台語流行歌者。能同時兼顧演奏、創作與教學，並橫跨古典與流行，唯有陳清銀前輩一人。

透過陳忠照教授感性平實的筆觸，這本〈琴韻輕吟一樂人〉詳實記錄了陳清銀前輩的生平、音樂學習與音樂經歷、生前事蹟，與陳清銀前輩同代的音樂人物逸事，讓後代學子認識這位對臺灣古典音樂發展有極大貢獻的偉大音樂家，期許當代音樂工作者亦能以陳清銀前輩事跡為榜樣，不論是古典音樂或是流行音樂，讓臺灣的音樂世界得以更加發揚茁壯。

臺灣愛樂文教基金會藝術總監

杜黑 撰

2010年12月8日

尋覓一位臺灣光復初期的
音樂前輩陳清銀先生

　　臺灣的美在於它的多元性，臺灣的好在於英雄出少年。

　　臺灣因緣於歷史及地理因素，先是原住民，接著明、清時期隨鄭氏來台的閩客移民，1895年割日，臺灣就真的不一樣，原有的中原文化加上日本大和文化，而日本正值學習德國之後夾雜歐洲的巴羅克（Baroque）文明帶到臺灣。加上部分傳教士的西歐教會文明，臺灣何其有幸就接觸了歐洲的音樂文化。臺灣光復初期，我們的先民就這樣有機會從日本人或教會人士身上接觸西洋音樂。

　　陳清銀（1908～1958）先輩是我在國立台北師範學院（現為國立台北教育大學）的好同事──陳忠照教授的父親，陳教授退休後積極的為他的父親收集生前的音樂資料與事蹟，編輯成這本著作〈琴韻輕吟一樂人〉，他從緬懷先人的孝心出發，以感性的文筆撰述陳清銀先輩在音樂工作上的種種；包括：身世與經歷、音樂學習與過程，音樂工作與作品、生前事蹟與照片、第三者（如音樂前輩呂泉生先生）的評價等。

　　陳清銀先生生活在苦難的年代，日本人統治加上國民政府接台的戒嚴時期，這樣的時空以及匱乏的環境，陳清銀前輩能接

觸音樂、學習音樂而且從事音樂工作與創作，真的非〈天份〉莫屬。陳先輩擅長鋼琴，組織樂團（曾任美軍顧問團樂隊領班），也創作歌曲，栽培歌手，出過唱片。民國四十年代，他的鋼琴造詣是當時的佼佼者（曾經與當時的小提琴家鄧昌國先生舉行音樂會）。他平時喜歡照相，對人友善且平易近人，樂施好善，被稱為「無言居士」。可惜他不喜自我宣傳，除了自己留下的資料，文獻上雖有紀錄但不多，如此對一位音樂前輩是不夠的，還好他的長公子陳忠照教授將可得的文史資料無私的公開，讓後世或音樂研究者能獲得第一手文獻資料（父由子述），對研究臺灣早期音樂歷史發展而言，何其珍貴啊！

　　我很慶幸能隨陳忠照教授瞭解音樂先輩陳清銀先生的事蹟，這本著作的出版為臺灣音樂的歷史發展補上一頁。希望大家從陳清銀先輩的事蹟重視音樂教育，發掘人才並施以潛能教育，使〈人盡其才〉發揮所長，讓社會更加祥和而進步。

國立台北教育大學音樂學系退休副教授

邱垂堂

2010年11月16日

陳教授忠照尊翁陳師清銀校友仙逝
五十二週年紀念頭文詩頌：

<div style="text-align:center">

陳曲琴韻藝精湛　北師育才登碩彥
師把鋼琴耀樂壇　師法先賢勇往前
清酒小酌長才展　之隱居士才華現
銀鶴遨遊山之巔　光彩樂符照福田

</div>

<div style="text-align:right">

國立台北教育大學校長

林新發　謹誌

2010年11月1日

</div>

「找到自己」

——敬獻給令人懷念的　陳清銀先生

　　本系陳忠照教授，音樂家陳公清銀先生之公子，日前告知正著手整理其尊翁之生平紀要，並詢及是否宜請我為序，原考慮清銀先生是臺灣早期音樂名家，典範深受敬仰，生平應由前輩先進為序，更為得當。但於公，陳教授服務本系數十年，奉獻所能，引領師生，功在本系；再於私，陳教授一如大家的兄長親人，尤其內子啟瑞在初入本校以及後續擔任各行政工作和副校長任內，陳兄長年給予惕勵和指教，今又適個人擔任系職，故不揣冒昧，續綴數語，透過我所熟識的陳教授來進一步欣賞這一位臺灣故事中經典炫美的人物——陳清銀先生。

　　陳教授是本系老師中唯一畢業於本校的校友，在學校的教職員工群體中，面對的雖都是同事但常又是恩師；在和學生輔導相處中，則是身為長輩但又是學長朋友。陳教授與人交，事之以敬、待人以誠，往來之間，無不欽馳；與學生相處，規矩方圓，合情講理，學生心悅誠服，自發向上。陳老師也長期擔任各單位的行政主管，規模宏舉、止於至善，無令色、無疾言，設身處地、真誠待人，忠於所託、公益是圖，尤其擔任本校多項一級主管期間，偶有同事見解不同而相持不下，陳老師公道析理，調和鼎鼐，化歧見為共識，有為有守，深得全校敬重。自然科學教育學系師生一向秉持

著「行止有數，格物明理」精神，這是陳教授在系主任任內所擬定培育本系學生後進的主要目標之一。十多年來，已經成為系內的核心價值，陳教授以人文為體、以科學為用，立德、立言、立行，而今桃李千行、競豔有成，對社會的貢獻，可說是無可計量。

這幾十年來，從日常閒聊中，或直接或輾轉，略略知道陳老師尊翁是一位才華洋溢與聲譽卓著的音樂演奏家，知道清銀先生是一位謙沖君子，知道陳老師早年失怙，知道陳老師聰穎勤奮曾考上第一志願台北建國中學後又因家庭變故而棄學改讀師範。這幾天，有幸先拜讀本書初稿，才能更深入感受到清銀先生在時代洪流中的無奈與力爭上游的感人歷程，體會到他在荒煙蔓草的舊臺灣社會中，如何走出一條音樂山徑，更驚訝於看到：半世紀前清銀先生的謙和、堅毅、嚴己、愛人、包容、優雅，對一個懵懂少年的深刻影響。

夢裡尋他千百度！陳老師多年來或許仍然遺憾於未能與尊翁多些時日來共處言歡，遺憾於先人之心智結晶是否已經還諸天地，遺憾於無緣再賞古典和爵士交織的風采……，此為人子之所自然。但從閱讀過本書的我們眼中望出，忠照老師所尋者，應該就在忠照老師自己的身上，一樣的謙和、堅毅、嚴己、愛人、包容、優雅，一樣的名士與鄉土，一樣的內斂而燦爛，一樣的在對未來樹典範，一樣的值得我們來學習。

夢裡尋他千百度！伊人原來就在心深處！

<div align="right">

國立台北教育大學自然科學教育學系系主任

盧玉玲 敬書

2010年10月28日

</div>

飲水思源

2010年11月2日ABC讀書會後，同事兼好友陳忠照教授，突然私下鄭重對我說：「你是板橋國校的學生。」「你怎知？」「你很久以前說過。」立時，我扯開喉嚨，大聲唱「台北名鎮，板橋國校，我的母校」，要證明我是正港的板橋國校學生。「很好！很好！我想……」忠照老師趕緊說，打斷我模仿小學生show off歌喉的興致，將一大疊「琴韻輕吟一樂人」手稿，放在我眼前。

翻開記憶扉頁，回到民國48年至51年，就讀板橋國小的時代，家父因愛國心切，說話不慎，遭遇白色警戒，移居桃園，我因此離開板橋，轉學進入大園鄉圳頭國小。純樸的鄉居歲月，唯一能讓自己與世界發生關聯的就是收音機，除了與家人一起收聽新聞報告外，我最愛聽的是廣播劇和古典音樂節目。清銀先生的作品在中廣參與音樂節目播放時，我還小，也許無緣，也許曾經，隨著大人聽過。重點是在那白色警戒年代，能用音樂安慰天下流離者，或充實心靈富有者，都是一椿既美又善的事。

讀板橋國小記憶最鮮明的三樣東西是：一、校慶時學校會發給每位同學，一塊印著校徽的三角形發糕。發糕吃起來甜甜的，在那缺糧的年代，覺得好幸福，吃完還會上下舔舔嘴唇……；二、躲避防空洞的防空衣。土黃色的，像童話小紅帽外出探望奶

奶時，穿的小斗篷。板橋國小接壤板橋中學的疆界上，有許多條像戰壕的防空洞，記憶中，曾與一些小朋友在裡面鑽來鑽去，玩捉迷藏；三、走廊唱校歌。週會時，我們低年級，會隊伍整齊地排在教室前方走廊，隨著播音器，與全校師生高唱校歌：「台北名鎮，板橋國校，我的母校……」。

　　音樂是奇妙的心靈之聲，隨著喜怒哀樂的情感和回憶，心湖會自然地發出音韻，以不同旋律和節拍，應和、伴奏、交響。對我而言，每當板橋國小四字浮上心頭，最先跳出腦海的就是3216-2165-6716-5……。半世紀後，我終於知道這首簡單但又有鼓舞力量的曲調，是台北大稻埕陳清銀先生的作品。他當時大概沒有想到自己所寫的歌，會這樣深植在一個外省第二代的孩子——後來服務國立台北師院（2005年升格為國立台北教育大學）的教授心中吧！似水年華，那時這人只不過是小一、小二，剪著鍋蓋髮型的小學生。

　　陳清銀先生左手攔腰圍抱忠照兄小時的那張照片，格外喚起人們對純真年代的回憶，因為它展現家居的親切，也反應當時儉樸的生活。家父是中學老師，客家鄉音讓他在所任教的高中，上課不受學生歡迎，他為人又剛正嚴肅，上課時不苟說笑，面對學生逃他的課，說是被徵召去參加救國團活動，回應：「年輕人不讀書，救國團恐怕也會變成亡國團」。五十年後回顧，我家所受警戒，相對於大時代之跌宕，其實微不足道，而我在信仰耶穌基督後，更能以天國子民的身分，看清世人操弄的各種政治行為的本質，以基督的愛心、信心和盼望，珍惜每一個上帝創造的生命，以一種永恆的眼光及憐憫，來看待是非功過名譽地位。我不是笑看人生，而是感謝有這一生，並盼望能善用每一時刻的人

生。生命真是太寶貴了！自從忠照老師也信主之後，我們在「自然與科技」領域的教學研究和服務之外，能互相分享和勉勵的地方更多。

　　飲水思源，相信清銀先生的身教和言教，一定對忠照兄影響極大，對我等後輩，亦多所啟發。謹吟詩一首，代表我對前輩的欣賞和敬重。

追想福爾摩莎鋼琴家

清銀、清銀，輕輕、盈盈，
上主恩賜，鋼琴王子之名；

旅居海峽兩岸，悠遊樂府之鄉，
琴韻盡情揮灑，分享音樂才華；

指觸琴鍵撫慰，戰火流離傷悲，
優美音符點化，溫暖寂寞天涯；

五花馬、千金裘，
無如暗房弄攝影，
珍貴鏡頭留先蹤；

盡本分，攜後進，
無如斯樂樂斯民，
時時刻刻沐春風。

聖潔良善的主啊！
人間遊子皆汝造，
祈求　清銀蒙憐憫，
美好天堂，會英豪。

鍾聖校

2010年11月02日

琴韻流觴今安在，
無情荒地有情天。

三則記事

　　民國77年左右，久未在電視上露面的早期台語歌后紀露霞小姐以特別來賓的身份，出現在一個歌唱節目；筆者主動與相關單位聯繫、邀約。是一個中午，在台北福華餐廳，與紀小姐以及音樂製作人紀利男先生敘舊。紀小姐談到當時音樂指導老師陳清銀先生，回想沒有電視時代的臺灣歌壇，點點滴滴，披荊斬棘，不勝唏噓。距民國47年陳老師逝世整整30年了。

　　民國81年，呂泉生先生自美國返台，在筆者姊姊月英女士家晚餐小聚。呂先生追述往事道：「戰後那個時期，臺灣的國際型演奏或是演唱會，如果沒有清銀仔仙，是很難順利演出的。」陳清銀先生的鋼琴，在樂壇的一席地，是被記念著的。81年12月20日自立早報刊載呂先生的一篇文章「異鄉思故人」，其中一段話：「無言居士陳清銀先生，有酒才會發揮他的Jazz Figure；沒酒，他的古典音樂是非常嚴正的。」身影歷歷，感慨繫之。時距陳先生逝世已是34年了。

民國99年初，小妹明惠傳來一些網路資訊，不少熱愛臺灣樂壇的朋友，對早年跨足流行音樂、古典音樂，乃至兒歌創作多領域的陳清銀先生，既遙遠又陌生，夾雜著好奇又惋惜。這位澹然的無言居士，可真具有如斯多方位音樂才華；這位怡然的無爭隱士，可真消跡在大時代歲月洪流？算一算，此時距民國47年，有52年之久。

清銀仔仙

陳清銀先生是「澹泊不必明志，寧靜不必致遠」的典型性格，總是和顏悅色的，做起事來，要求可就高了；生前，掛在嘴上的一句話：「不做就不做，要做，就要做到100分。」呈現在積極投入、日夜工作的層面上，令人動容。抽得時間，喜歡小酌，三五好友，把酒歡敘，自是自在；在往來同儕中，陳先生年事稍高一點，友朋多以「清銀仔仙」暱稱。這位音樂人另有一項嗜好，攝影，還在家裡設置一間暗房，自己沖洗相片，在物質貧乏的4、50年代，是不多見的。緣於此，潮流遞變之際，留下了具有時代性的影像樂譜，留下了具有本土性的文化蹤跡。這位低調寡言的人，無意中保存早年樂壇記憶，豈非異數！

筆者先父

陳清銀先生者，是筆者父親也；老人家棄世的時候51歲，筆者14歲，小心靈是深深刺痛的。家居在大稻埕，是人文薈萃的地方，早期臺灣文化活動活躍的區域。只記得父親在世時，吾家進出的叔叔伯伯，或耳朵聽到的長輩名字，添旺仔、禮涵仔、楊三郎、那卡諾、邱楠仔、泉生仔……都是臺灣樂壇頗有名氣的；蔡

繼琨、尼可羅夫（保加利亞人）、鄭熙錫（韓國人）、鄧昌國、王沛綸等先生，都是國際發光發熱的音樂家。這些訊息，孩堤時代的我，是懵懵懂懂的。臺灣歷史重大轉捩點的光復階段，先父鼎盛之年，正躬逢其時，焉知竟是嘎然而止。眼見民國晉茲百年，徒喚時光不再：

　　──撫著撫著，父親的手稿曲譜，感受著躍動音符；
　　──望著望著，塵封的照片往事，不覺中視線模糊；
　　──念著念著，追思的昔日情懷，在心底顫動起伏。

本書章要

　　歷史巨輪向前邁進，個人固屬滄海滴水，豈是水過無痕？本書以照片鋪陳為主，輔以文字，傳述先父陳清銀先生其人，以及臺灣早期樂壇其事，時間是1908年到1958年，呈現半世紀琴韻輕吟的生涯。計分兩大篇，第壹篇「照片蹤影篇」，包括九章次如下：青春少年兄、寄旅上海日、空中傳琴聲、樂符的殿堂、樂壇斯翹楚、音樂人小酌、大台北舊妝、猝然兮偃旗，與寄盼無言中等；第貳篇「文字痕印篇」，分為三章：生平年譜事略、樂曲作品目錄、和手稿樂譜節錄。最後以後記、參考文獻繼之。在舊照蹤影，在字裡行間，讀者可看到臺灣早期或被淡忘的音樂人芳蹤，或被念記的生活點線面。

感銘心語

　　撰書之際，師長親朋多所關注輔掖，至為感謝。恩師屠炳春教授，當今史學權威、文壇泰斗，90壽齡慨然賜序，為人弟子

之至寶也。筆者十年前自國立台北教育大學（原國立台北師範學院）自然科學教育學系退休的，承蒙台北教育大學校長林新發博士、自然科學教育學系系主任盧玉玲博士與其夫婿連啟瑞博士（國立台北教育大學副校長退休）以及心理與諮商學系退休教授鍾聖校博士或為序、或贈言，感銘萬分。師範老友杜黑兄、皇龍兄、垂堂兄、是備受推崇的音樂人，撰文勉勵指導，倍感溫馨。邱垂堂兄對於書本結構、內容方向，多有指點，深有提醒頓悟之喜；廖進德賢棣對於舊照翻拍、圖碼規劃，著力甚深，誠是感激感動交集。謹此一併敬伸謝忱。本書記述臺灣早期音樂人與事，願能存留樂壇昔日印記，盡一分心力。惟個人駑鈍，疏漏不逮，尚祈高明先進惠正。

陳忠照

2011年元月寫於溪樹居

Con-
tents

序

第壹篇　照片蹤影篇

第壹篇

照片蹤影篇

舊照覓蹤影，史事曾輕吟；
樂壇多俊秀，何處無語人？

第一章　青春少年兄

一九三〇年世代，台灣青年作曲家。

北師曾掠影

1908年（民國前4年）陳清銀先生出生台北，1921年小學畢業，即考上日領時代被譽為臺灣劍橋牛津的總督府國語學校（即台北師範學校）就讀。在學期間，因事涉夜半琴聲、擅闖琴房，以及北師學生抗日學潮之嫌，翌年退學。

▼一九二七牛車竹籬，
北師願景篳路藍縷。

1927年台北師範學校校門。

光復初期，北師紅樓弦歌；
人才薈萃，芝山世紀稱雄。

昔日台北師範學校，曾是蛙鳴田野，圳溪繞園。

日本工讀，默片琴師

　　或許年少輕狂，離開北師，14、5歲即遠走日本，曾到東京上
野音樂學校修習鋼琴、作曲課程，並在東京淺草地區投入默片電
影的樂團，打工司琴，苦讀習樂。1924年自日本返台，旋在西門
町芳乃館（今之成都路國賓戲院前身）擔任默片電影台前樂團的
少年琴師。默片樂團營造戲劇的喜怒哀樂，帶動整個劇情的氛圍
起伏；這種現場的磨練，讓年輕人累積了豐富的音樂能量。

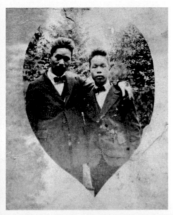

◀無聲電影深情無聲傳，
　少年十七漂泊少年兄。

1925年元月，與日本友人在電
影院前合影，右側是17歲的陳
清銀先生。

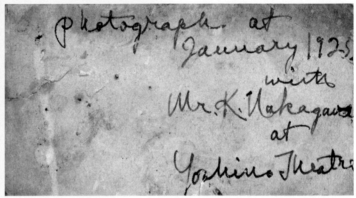

▲元月春寒，蘊孕春風舞；
　少年筆墨，隱露胸中物。

上圖照片背面，1925年陳清銀少年筆跡。

青年作曲家

走的雖然不是所謂的純學院派路線，1930年代陳先生創作了許多曲子，台語歌曲有憂愁花、戀愛路、賣笑淚、女給、無情的春、溫泉情景等；童謠兒歌有：趕緊起來、火金姑、靜靜睏、隔壁老阿伯、正月、尾蝶等，可惜曲譜多已軼失。從曲名看來確饒有時代性的本土風味。

黃信彰（民98）談論1930年代的台語流行歌曲，敘及陳清銀的若干曲子，「〈憂愁花〉是一首描寫女子思念情郎的曲調，歌唱者

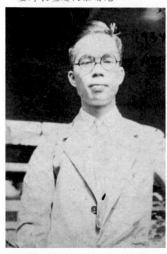

▼三〇年代青年作曲家，
　臺灣歌壇漫夜催曙光。

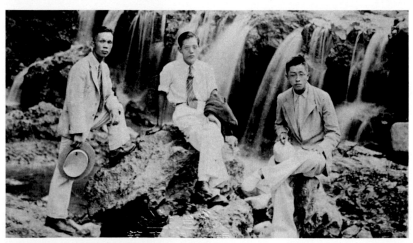

▲西服禮帽，羽扇綸巾；古今共譜，年少胸襟。
1936年好友合影。左一即陳清銀先生。

芬芬獨特於當代歌伶的詮釋方式中，讓這首曲子的表現顯得格外突出。」1934年勝利唱片公司發行的〈戀愛路〉乙曲，「由臺灣首位女聲樂家柯明珠所演唱，該歌曲在柯氏以學院派聲樂技巧詮釋下，流露出極為溫婉而高貴的抒情風格。」有人評論著「作曲的陳清銀雖沒有什麼大紅的歌曲，但是作品都有相當的水準。」

　　音樂非筆者浸潛的學門，惟深信「上帝創造萬物，各依其時，成為美好」。

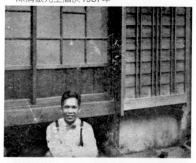

▼日式房屋簷下，本土音律萌發。
　陳清銀先生攝於1937年。

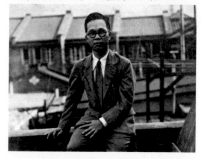

▼倚坐後院矮墻，凝望後人江浪。

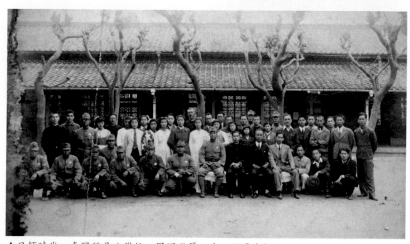

▲日領時代，臺灣稱是公學校；軍國欺壓，台人風骨自挺腰。
　1930年代的板橋國小，後排右三者陳清銀先生。

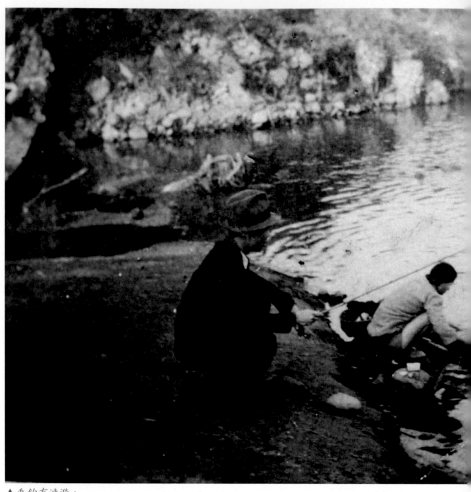

▲垂釣有漣漪，
　思念無絕期。

陳清銀先生攝於1939年。

▼一襲長衣一紳士，
　街頭何處街已空。

猶見日領時代，1938年「大東亞新秩序」的標語。

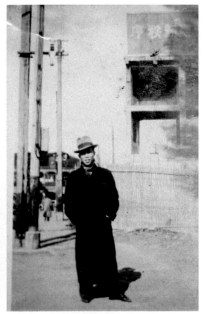

第二章　寄旅上海日

一九三九，異鄉樂人彈流浪歌；

上海舞廳，鋼琴樂師是台北客。

上海百老匯

　　光復前後，臺灣早期的音樂人，不論是古典樂壇，或是流行歌壇，走的路是相當艱辛的。所謂藝術光環，或說若隱若現，或說隱晦黯然，多少帶著幾分生不逢時的惆悵。是志趣的展現，抑是生活的壓力，1939到1941年陳清銀先生遠走異鄉，應聘到上海百老匯舞廳樂團，擔任鋼琴樂師工作。偶而，也到東北大連，譜出另一類的流浪者之歌。

▲來自台北的青年鋼琴樂師，發自上海百老匯舞廳琴聲。
　1940年陳清銀攝於百老匯大飯店前。

▶一甲子之前，最負盛名乃百老匯；二○○○年，上海大廈遙望低迴。
　民國八十九年筆者時任國立台北師範學院學務長，訪問上海時留影。

▶▶黃埔江畔，矗立東方明珠；廿一世紀，緬懷舊地新宿。
　筆者攝於2000年。

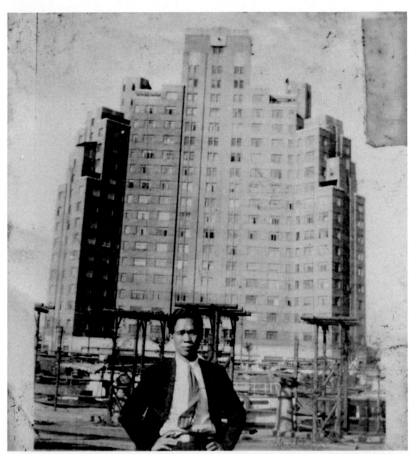

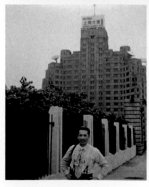

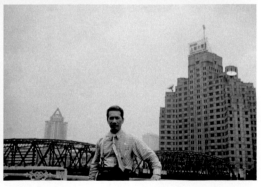

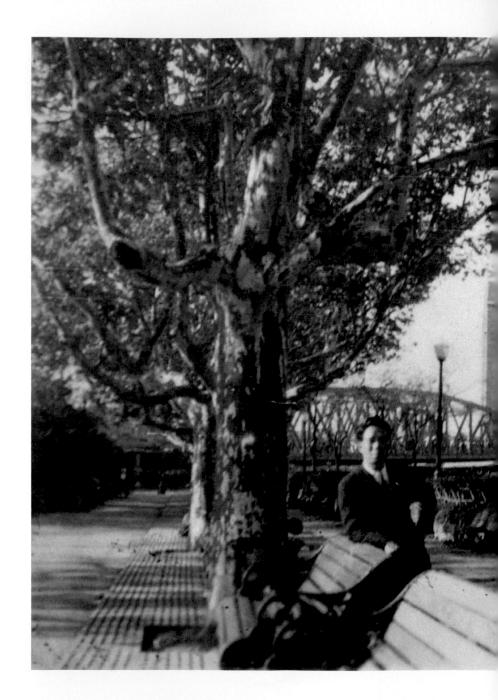

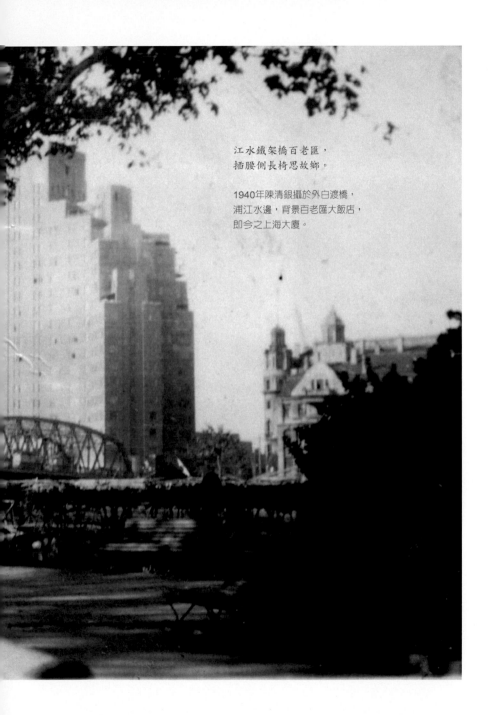

江水鐵架橋百老匯，
插腰側長椅思故鄉。

1940年陳清銀攝於外白渡橋，
浦江水邊，背景百老匯大飯店，
即今之上海大廈。

舞廳琴聲醉

　　這件塵封往事，1940年代發生在上海，1990年代在美國敘起，今2010年記述。是節錄自呂泉生先生1992年發表在自立早報「異鄉談故人」的文章，談及呂先生客居美國的一件事：

　　　　前幾天，有位臺灣來洛城定居的林先生來通電話，說要來看我，問我什麼時候有空？與他約定時間。那天，他來到家裡。這位75歲的臺灣同胞，自己介紹，他是台中縣人，從事貿易，一生喜歡聽音樂和跳舞，由上海跳到臺灣、日本、美國來。在上海舞廳認識一位來自台北的鋼琴樂師，名叫陳清銀。中日戰爭時，回到台北。光復後，在新北投舞廳常見面，陳先生很喜歡杯中物，沒喝酒時，是規規矩矩地按音樂譜彈奏，一旦肚子裡裝有酒精，他的鋼琴音型（Figure）變得很有爵士（Jazz）的氣氛，也帶動了全樂團的樂師們走入氣氛中。

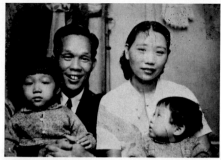

客居上海異地，
喜得家庭團圓。

1940年陳清銀伉儷與長女月英、次女月
幸攝於上海。

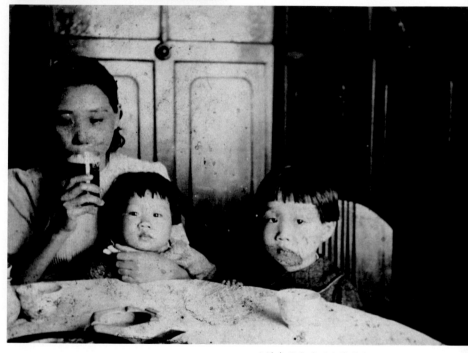

▲嬌妻幼女千里上海依親，
　飲料一杯猶悸海上浪侵。

陳清銀之妻陳林旬偕二幼女用餐。

◀端坐相倚且等待，
　上海客居室一隅。

陳清銀妻女家居合影。上海家居（一）

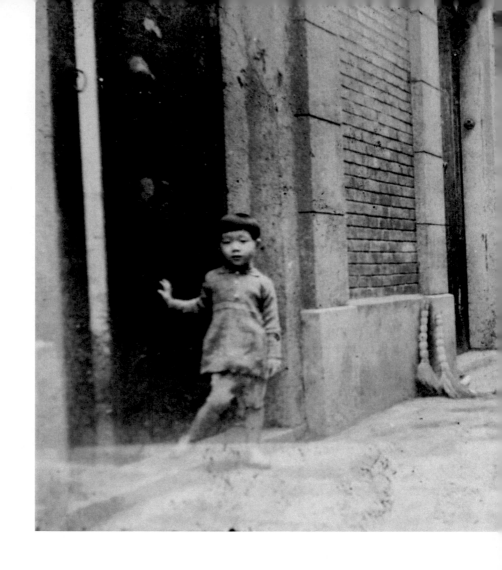

異鄉留蹤跡

　　陳先生客居上海前後有兩年時光。夫人陳林旬攜長女月英、次女月幸一度自臺灣前往「江海要津」上海依親。七十年前的舊照片，或家居、或街景，可看到十里洋場外一章。

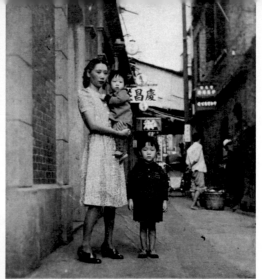

▲四歲小女，何事又倚門？
　流落他鄉，黃昏倍思親。

　1941年陳清銀先生長女月英
　攝於上海住家門口，
　上海家居（二）

▲▲上海一小巷，慶昌，
　　臺灣異鄉人，凝望。

　陳清銀妻女1940年攝於上海弄堂。上海家居（三）

▲昔日俱幼小，是盼望著；
　今日幾垂老，猶盼望著。

　長女月英（1937～）、次女月幸（1940～）
　攝於1941年。上海家居（四）

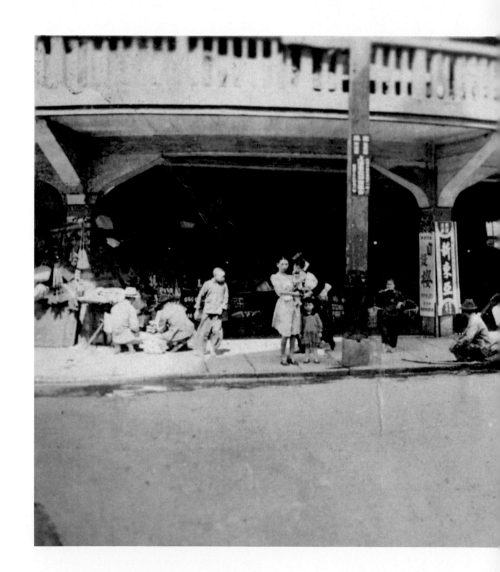

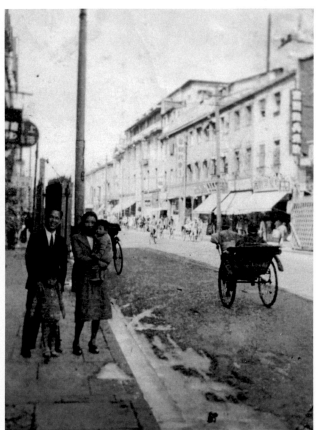

▲喜一家攜手，
　逛上海街頭。

1940年陳清銀伉儷與二女合影。上海街頭（一）

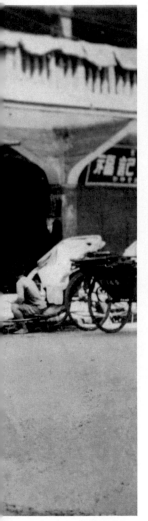

◀黃包車、街頭人，歷史記憶；
　新東亞、福記號，俱乎往矣。

陳清銀妻女三人（在電線桿左側）正等待過馬路。上海街頭（二）

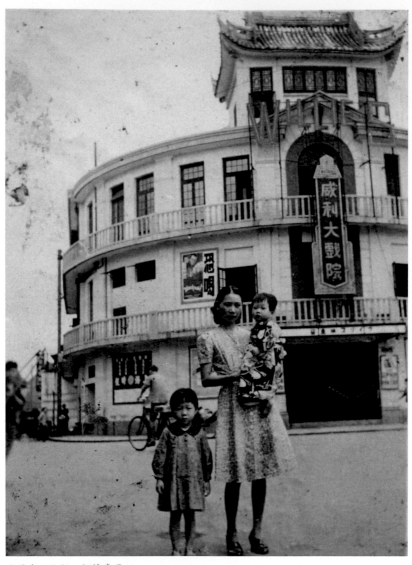

▲母女三人行，親情歲月；

威利大戲院，惦念時光。

陳清銀妻女三人攝於法租界處。上海街頭（三）

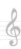

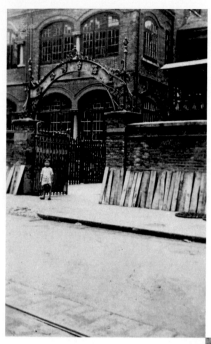

◀上海臺灣公會前，
　台人幼兒臉茫然。

1940年陳清銀長女月英佇立公會門口。

▶近身樹影心頭黯，
　遠處高樓已杳然。

1940年陳清銀攝於人行道旁。

第三章　空中傳琴聲

台北設立放送局，廣播事業臺灣肇始；
銜中國廣播公司，跨兩時代尚有誰事？

任職中國廣播公司

　　1930年日領時代，日本人成立台北放送局，職司電台廣播業務。1943年播放部主任中山先生籌劃開播臺灣風格的音樂節目，聘請陳清銀先生擔任鋼琴演奏，這是陳先生任職廣播界的開始。1945年臺灣光復，遂改組為臺灣廣播公司，1949年更遞為中國廣播公司。雖然陳先生遊走於流行歌曲樂壇、古典音樂世界，或社會音樂活動，電台音樂廣播工作，則是他安身立命的場所。

▲昔日中國廣播公司，
今日二二八紀念館。

攝於1952年的中國廣播公司；位於台北新公園內，即今之二二八和平公園。

▲一草一木牽著心，
一磚一瓦有思情。

中國廣播公司外觀。
攝於1952年。

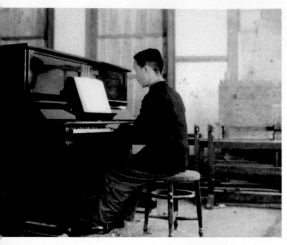

◀琴藝知者誇,
　聲名隱天涯。

聚精會神於鋼琴前的陳清銀先生。攝於1950年。

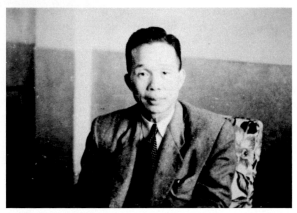

▲無言居士,默默耕耘;
　相時而動,無累後人。

陳清銀任職中國廣播公司音樂組。
1943至1958年,光復前後長達15年。

▼四〇年代，樂壇先鋒；
　群策群力，臥龍藏鳳。

中國廣播公司臺灣廣播電台音樂組，同仁攝於辦
公處所（1952年）。
左三者陳清銀先生。

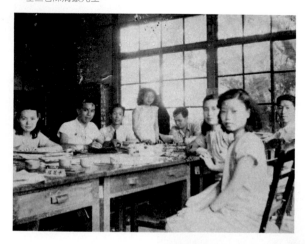

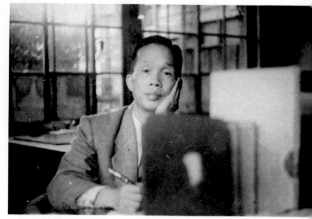

▲托鰓執筆辦公桌前，焉知，
　小兒執筆凝視伏案，已是六十年後。

陳清銀攝於1955年中廣辦公室。

廣播樂人群英畢集

在中國廣播公司服務期間，許多傑出的音樂人，踏實地耕耘，默默地奉獻，諸如呂泉生、王沛綸、陳暾初、葛英、周藍萍、周晴美、林寬、林福裕等，都曾經為臺灣音樂廣播史寫下輝煌的一頁。

對於陳清銀的事跡，在薛宗明的臺灣音樂辭典有這段話：「陳清銀曾赴上海任鋼琴師，返台後擔任省交合唱隊及臺灣廣播電台合唱團伴奏，視譜及鍵盤和聲能力之強，一時無人能與之頡頏。」

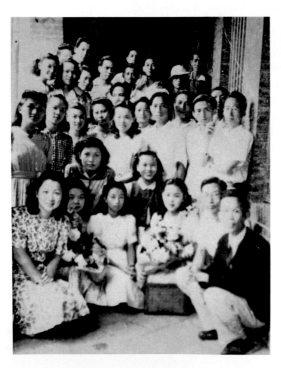

◀導清音於前，
振芳塵於後。

活躍於1946年至1949年的臺灣廣播電台XUPA合唱團。右一穿西裝者係陳清銀先生。攝於1948年。

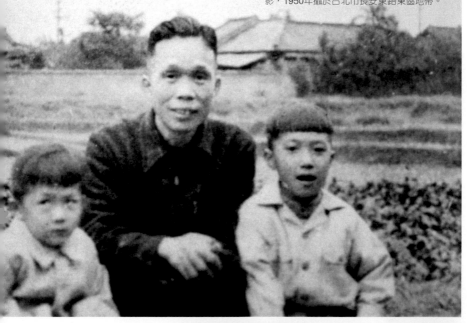

台北田園，
可得復見？

陳清銀與呂泉生先生結緣，是自日領時代台北
放送局就開始，一直是音樂廣播的好搭檔。此
照片係陳先生和呂先生兩位公子信也、惠也合
影，1950年攝於台北市長安東路東區地帶。

▶臺灣樂壇巨擘，
父慈子孝美好。

右一，被譽為臺灣兒
童合唱團之父呂泉生
（1916-2008），右
二，呂夫人蕭美完
（1916-1997），家居
合照攝於1952年左右。

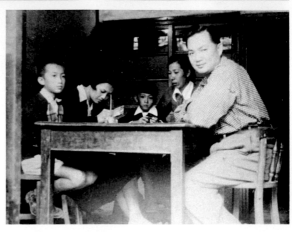

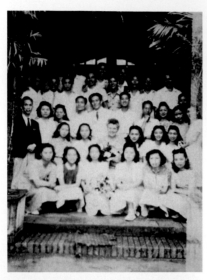

◀留影，在公司前；
　歌聲，縈人心中。

XUPA合唱團成員都是樂壇一時之選。
左側西裝者陳清銀先生。

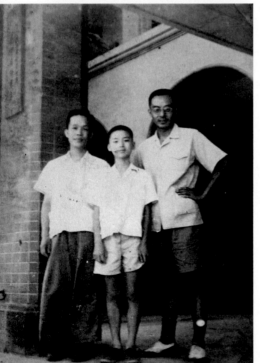

◀小提琴家，有王沛綸父子；
　音樂辭書，乃樂壇先行者。

左側陳清銀先生，中間王沛綸之子
王倉倉，右側王沛綸先生（1908-
1972），攝於1949年。

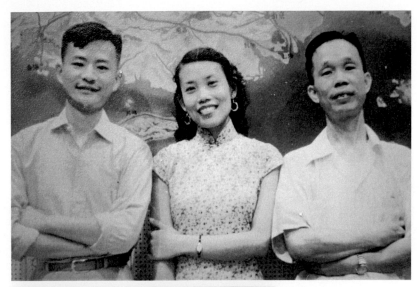

▲音樂展現才華，
　廣播服事社會。

右一陳清銀先生，攝於1956年。

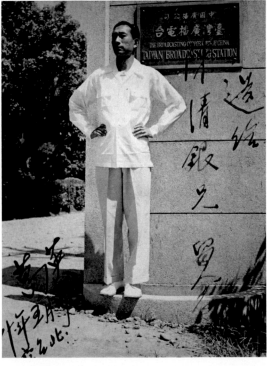

◀看，廣播界人才英挺；
　念，音樂情斯人高音。

葛英先生（年代未詳）乃備
受推崇的留日男高音。

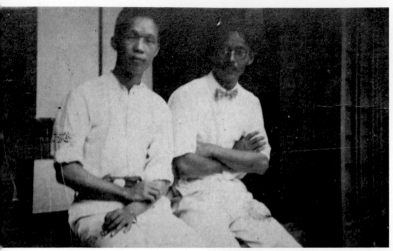

▲一裳清衫已不復見，
交臂胸前信心猶現。

1940年代的照片，左側陳清
銀先生。

▲忙過一陣子，稍憩合影像；
木鐸千里應，席珍幾時響？

前中者陳清銀先生。攝於1953年。

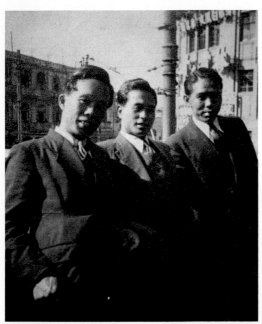

◀廣播電台好友，
臺灣樂壇好手。

頗有且看今朝的豪邁。
左一陳清銀先生，攝於1950年。

▲笑靨凝望沈思，
樂壇珍貴痕記。

左一周晴美小姐，右一陳清銀先生。攝於1956年。

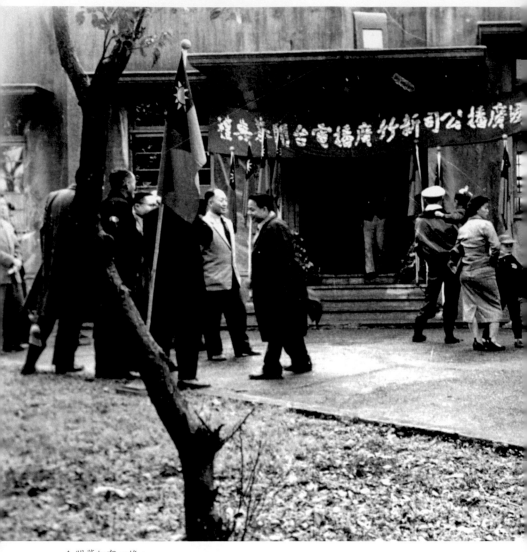

▲開幕紅布一條，
　人才策力一心。

中國廣播公司新竹廣播電台開幕典禮（一）
1956年1月5日拍攝。

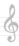

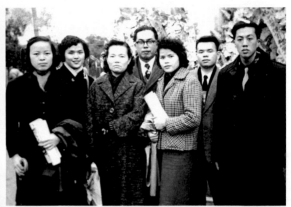

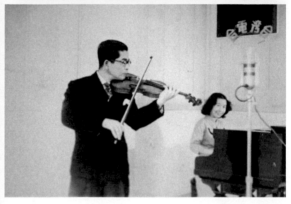

▲▲大眾廣播添新局，
　　樂壇群英創新機。

中國廣播公司新竹廣播電台開幕典禮（二）
與會林寬、黃月蓮伉儷（右起第四、五位）
、林福裕先生等人，都是廣播樂界優秀人才。

▲空中旋律，千里盪漾，
　教化美音，琴韻悠揚。

臺灣廣播電台音樂節目現場。攝於1956年。

譜曲話語惺惺相惜

　　樂壇才子周藍萍先生（1924～1971）創作豐富，「綠島小夜曲」膾炙人口的歌曲，即是周先生的作品之一。在中國廣播公司共事時期，周先生的曲子多請前輩陳清銀先生編曲配樂，以資電台播放。此處三首曲譜的曲名，分別是《臺灣點滴》、《戲劇工作者之歌》，以及《美麗的寶島》。手稿中「老師……」的文字，係周藍萍先生對陳清銀老師請託編曲的話語，茲將曲譜與話語分列於後。

其一：臺灣點滴

一、曲譜手稿

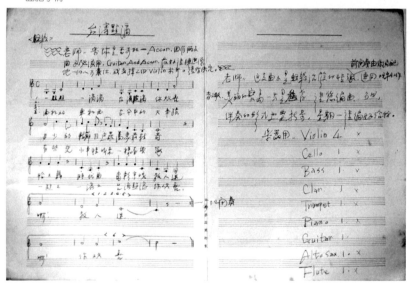

前奏由徐編配

老師＂這支曲子是輕鬆活潑的悲涼，連同戲劇性

過歌，美麗的寫照一片是疊音，建德編曲，當然，

伴奏的形式也要精彩，星期一建編好給我。

樂器用＂ Violin 4. ×

Cello 1. ×

Bass 1. ×

Clar. 1. ×

02 前奏　 Trumpet 1. ×

Piano 1. ×

Guitar 1.

Alto sax. 1. ×

Flute 1. ×

其二：戲劇工作者之歌

一、曲譜手稿

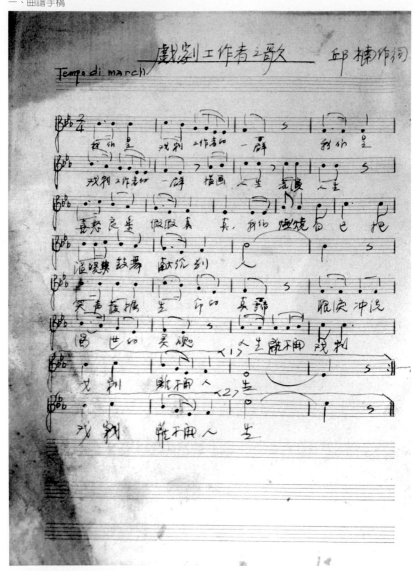

二、譜上話語

老師：這支曲子是邱主任作詞，請給好～地編配，拍子仍用反覆～～和。前間奏請給～～。

藍章．

其三：美麗的寶島

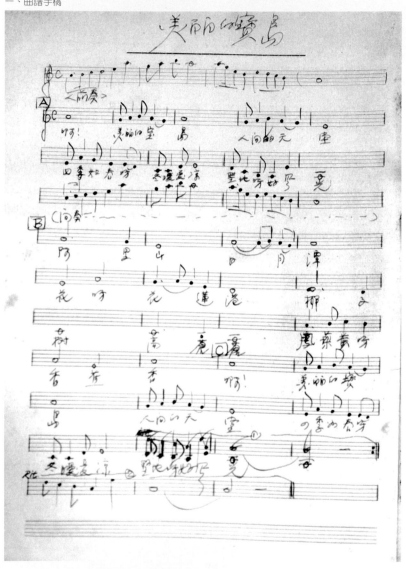

老師,這其曲子請您編曲,拜旁
您才能編得好聽。

前奏可改寫,要新奇,有氣派.

第一遍唱到底,第二遍 A 到 演奏

到 B 再接唱一直到完。

請您生妙六編好給我.

敬礼.

藍序 敬草.

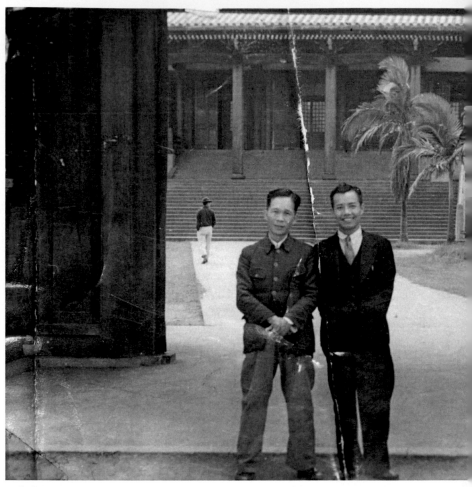

▲臺灣樂壇初創,
　琴聲信心揚起。

1946年陳清銀（左側）,與臺灣交響樂團第一任團長蔡繼琨先生攝於西本願寺團址。

第四章　音符的殿堂

戰後臺灣交響樂團，慘澹經營，諸賢有功；
臺灣國際音樂活動，群雄薈萃，琴聲迎風。

交響樂團旋律起

1945年10月，日本戰敗投降，臺灣光復，12月1日即成立臺灣省警備總司令部交響樂團，少將參議蔡繼琨先生（1912-2004）籌組並出任團長，邀陳清銀先生加入，主司鋼琴演奏，把當時臺灣音樂界的好手逐一羅致。該團團址原設在台北市第三高等女校（即今之中山女中），旋即遷到西本願寺（今台北市中華路一段174號，萬華406號廣場）。1946年3月改隸臺灣省行政長官公署，4月更名為臺灣省行政長官公署交響樂團，1947年5月易名為臺灣省政府交響樂團，1949年王錫奇先生（1907-1973）接長團務。對於戰後臺灣樂壇的發展，音樂水平的提升，該交響樂團居功厥偉；此間，陳先生扮演的編曲配樂和鋼琴彈奏工作，從無間斷。

▼會聲樂俊秀，詠青春旋律；
才初試合聲，忽焉一甲子。

1946年交響樂團合唱隊，
前排右6坐者陳清銀先生，
右7是團長蔡繼琨先生，
右9林秋錦小姐，聲樂家（1909-2000）。

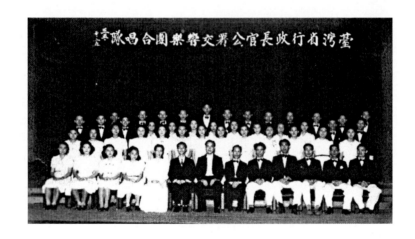

▼樂團定期，美聲交響；
　樂壇精英，才藝共襄。

1947年樂團定期演出，誠是群賢畢至。

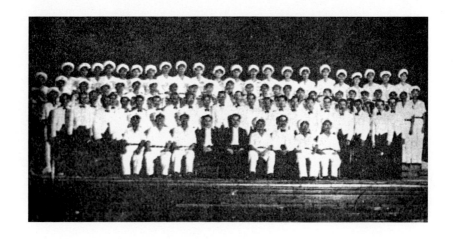

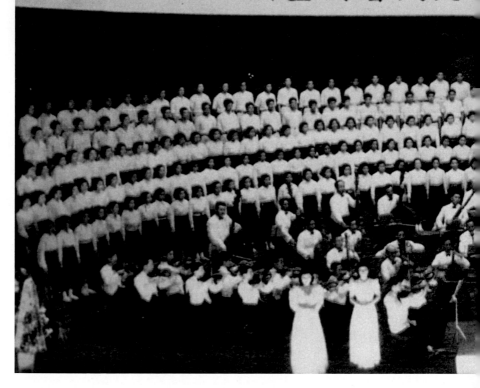

▲ 五色相宣，八音協暢；
　交響樂啟，貝多芬讚。

慶祝臺灣省博覽會，1948年交響樂團在台北市中山堂公演，風動一時。

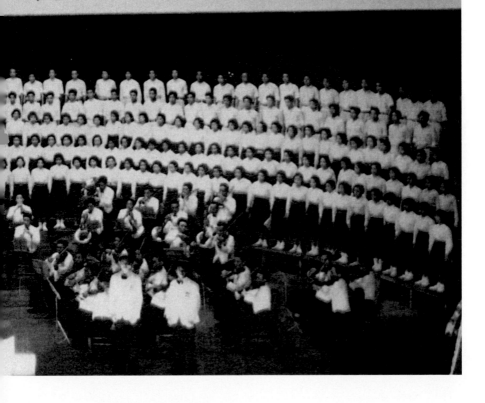

臺灣省交響樂團演出聖貝

▼中華朝鮮，東亞同根；
提琴鋼琴，西樂交映。

1952年韓國鄭熙錫教授小提琴演奏會，陳清
銀先生鋼琴伴奏。

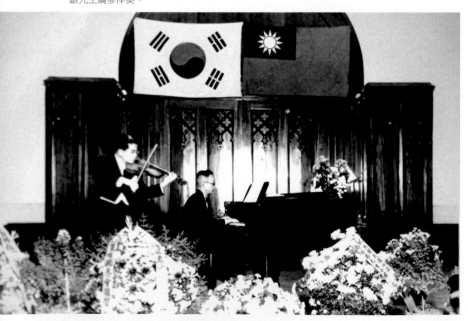

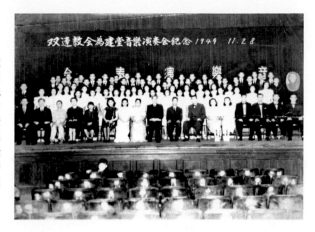

▶教會頌主聖樂，
萬民喜慶平安。

1949年雙連教會建
堂音樂會，中座（右
8）者即陳清銀先
生，主司鋼琴。其右
側係尼可羅夫，南斯
拉夫籍小提琴家。與
會之林華國、吳俊
雄、陳啓俊、林寬等
先生，都是當時樂壇
一時之選。

音樂活動琴韻揚

交響樂團成立後，即定期舉辦演奏會；個人的
音樂會方面，諸如警總交響樂團時代的保加利亞籍小
提琴家尼可羅夫，後來的韓國音樂家鄭熙錫教授，載
譽歸國的鄧昌國小提琴家（1923～1992），呂泉生先
生、王沛綸先生、陳暾初先生（1920～2009）等傑出
的音樂名家，以至臺灣文化協進會，舉辦音樂活動都
曾邀請通曉中、日、英語的陳清銀先生鋼琴伴奏、參
與演出。難怪有樂壇前輩追述：「光復那個時期，臺
灣國際型的音樂會，若沒有清銀仔仙，是不容易順利
演出的。」溢辭乎？

1959年戴粹倫教授（1912～1981）出任團長，並
有遷址之舉。1991年更名為臺灣省立交響樂團，1999
年再改名為國立臺灣交響樂團迄今，這些都是後事。

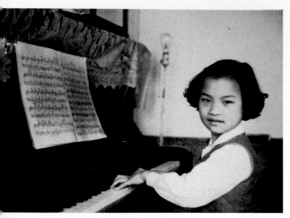

▲音律氣韻，現靈魂之窗；
　鋼琴才女，露樂壇曙光。

臺灣早年鋼琴學生，氣質不凡。攝於1951年。

▲獨唱台前，隱身琴後；
　歌聲裊裊，琴韻悠悠。

林寬、黃月蓮伉儷演唱會（1955年），
陳清銀先生伴奏。

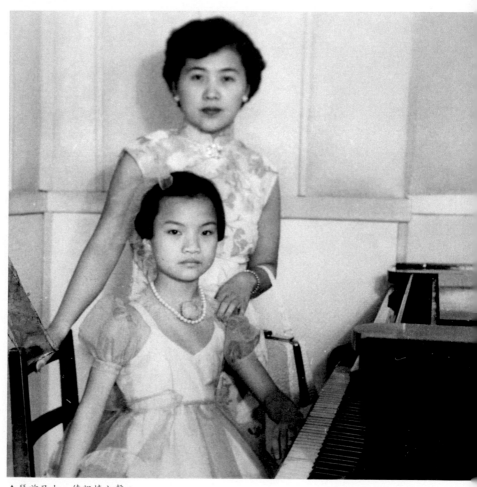

▲琴前母女，傳親情之馨；
　音樂陶冶，育心靈之美。

　陳清銀先生指導的鋼琴學生，攝於1950年。

第五章　樂壇斯翹楚

沒有電視沒有包裝世代，一身絕技，棲身斯地；
樂壇名家樂壇高手前輩，迆邐一生，豈止追憶。

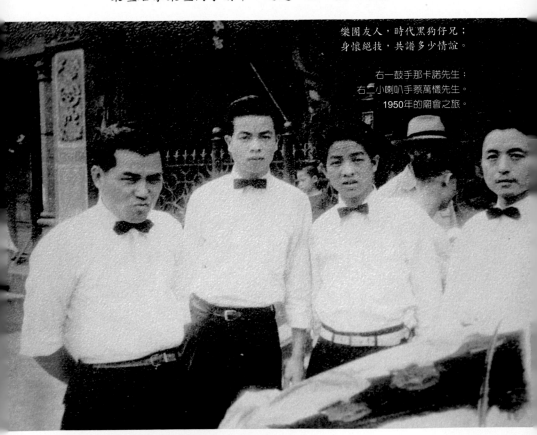

樂團友人，時代黑狗仔兄；
身懷絕技，共譜多少情誼。

右一鼓手那卡諾先生：
右二小喇叭手蔡萬欉先生。
1950年的廟會之旅。

歌廳舞榭大樂團

　　從電影默片樂團到舞廳樂隊，從台北赴上海，自上海返台北，為生活奔波的軌跡中，可在陳清銀先生身上嗅到早年音樂人揮汗顛沛的一面。固然，音樂人才的培育多在設有音樂相關科系的學校，在光復前後，廣播演奏、唱片公司、歌廳舞榭，以及野台戲棚，則是臺灣本土音樂發展的四大重鎮；在各個不同界面，陳先生幾乎無役不與。音樂人遊走期間，是藝高不拘，抑是生計所趨？

　　回顧昔日，有本領的音樂人，多有委身於舞歌廳者。西門町的碧雲天歌廳，磺港溪旁的新北投舞廳，多少人流連期間？

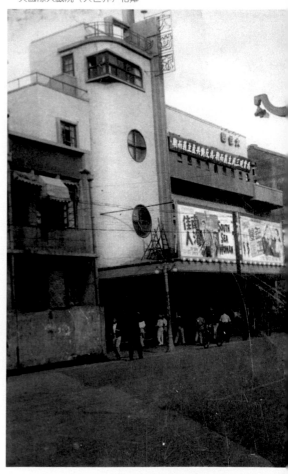

▼昔日碧雲天大歌廳，
　雄踞西門町精華區。

位在成都路上，臨西寧南路：
與國際大戲院（大世界）相鄰。

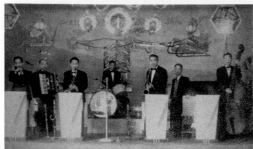

▶慶祝新年，喜氣洋洋。

樂團（一）
1953年新年節慶樂團演奏。右二
係陳清銀先生。

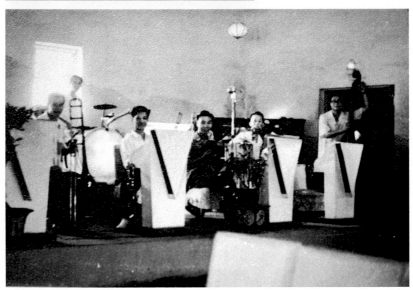

▲到底是那個樂隊，
可令人如此陶醉！

樂團（二）
右二鋼琴前者陳清銀先生，1950年代攝。

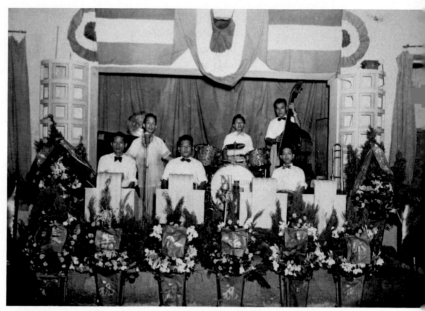

▲那卡諾，加入樂隊，
　鼓王槌，節奏精髓。

樂團（三）
後排右二鼓手，即那卡諾先生，左二陳清銀先生。

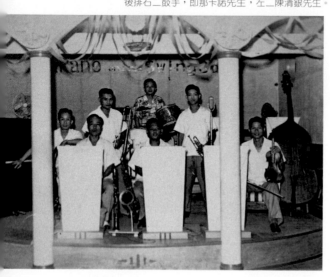

◀各擅各的樂器，
　組合樂壇名曲。

樂團（四）
左一陳清銀先生，1954年留影。

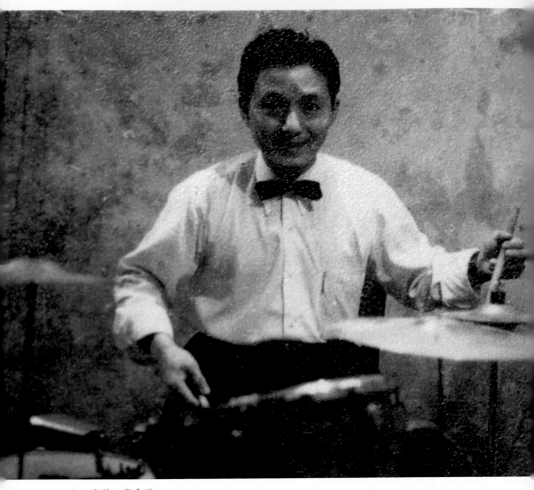

▲一代鼓王譽臺灣，
　鼓樂當屬那卡諾。

樂團重要成員那卡諾先生，原名黃仲鑫（1918～1993），1950年攝。

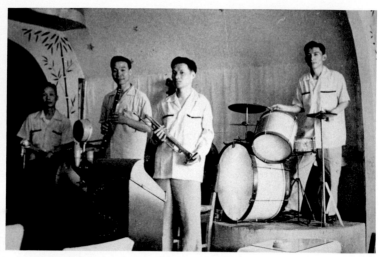

▲樂隊精華四五人，
　歌聲繞樑百里聞。

碧雲天歌廳樂團，左一鋼琴師陳清銀先生，左二即溫文儒雅宋團長，左三喇叭手王大業
先生。1955年攝。

美軍「63俱樂部」

時局的演變，五〇年代，中美共同防禦條約簽訂，美軍顧問團在台北設63俱樂部，引進美國爵士樂的曲風，網羅許多臺灣、菲律賓等地樂隊高手，陳清銀先生應聘出任63俱樂部樂隊領班，以鋼琴領導樂團的演奏。臺灣樂壇注入國際性元素，風潮大開，於茲肇始也。

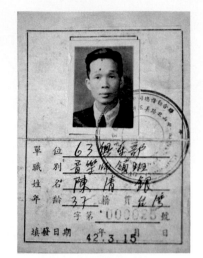

▲音樂師領班，陳清銀；
　63國際風，留痕印。
　1953年製發之證件。

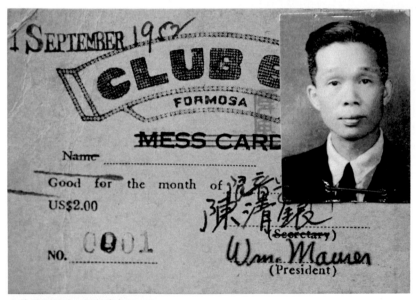

▲美軍顧問團，63俱樂部，
　臺灣音樂隊，爵士曲風露。
　1952年音樂師證。

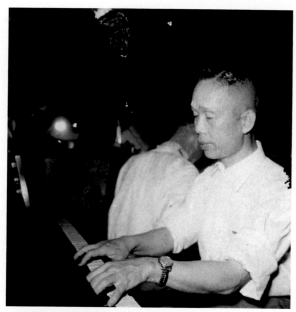

▲撫琴鍵，旋律指尖出，美哉傳一椿；
　問斯人，恬淡胸懷詠，氣度寬清爽。

陳清銀先生在樂團演奏現況。

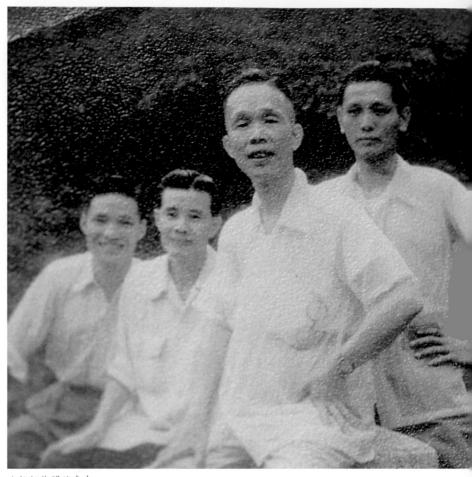

▲忙裡偷閒踏青去，
　樂人天地有情誼。

踏青（一）
前一陳清銀先生，1954年留影。

花木林蔭尋餘音

　　本章呈現的照片，固以樂隊樂團為主；此小節進而選錄音樂人偕伴踏青，或相關之工作場地所存留下來的照片。人與物雖是經歷滄桑，圖與影雖是泛黃模糊，仍然，依稀可以聽到樂團傳出的旋律，可以嗅到樂人洋溢的才氣，可以看到樂界自在的灑脫。親愛的朋友，即使歲月塵封，或許您認出他（她）就是赫赫有名的……，認出花木林蔭處原是……。

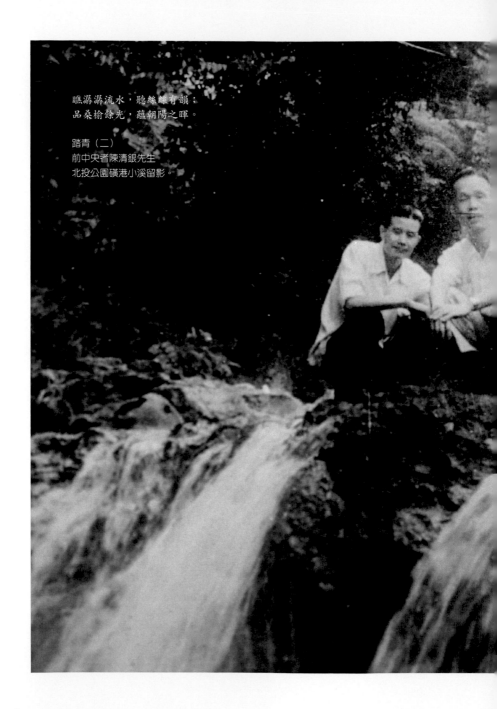

瞧潺潺流水，聽絲絲有韻；
品桑榆餘光，蘊朝陽之暉。

踏青（二）
前中央者陳清銀先生
北投公園磺港小溪留影。

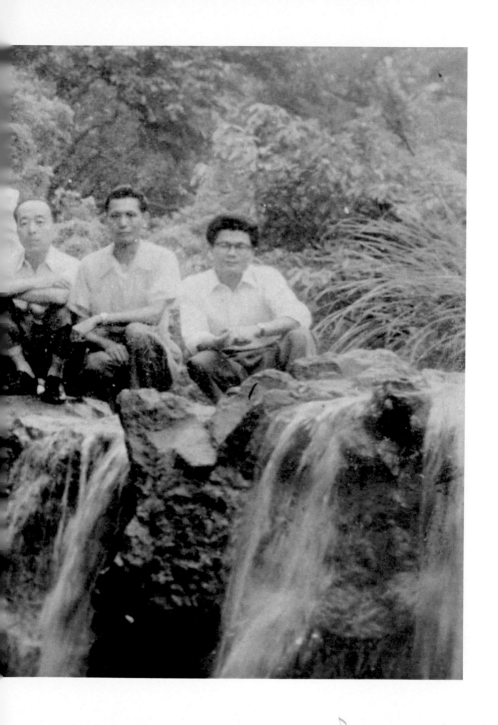

▼公園且小憩，草木同歡喜。

踏青（三）

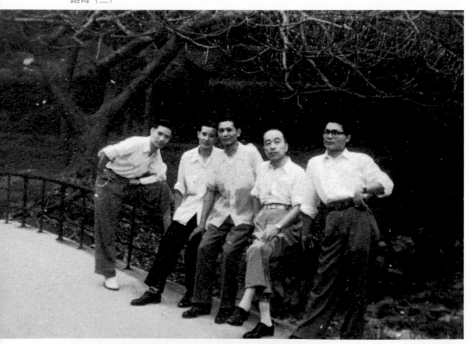

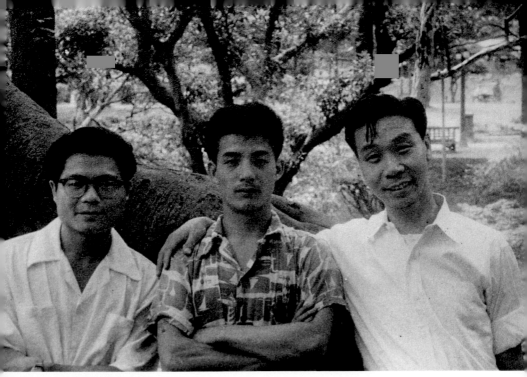

▲樂壇三劍客，
　譜傳三不朽。

1955年攝於北投公園。

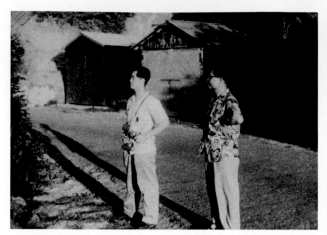

▲ 晨曦捎來天籟，
　音樂人的最愛。

1950年樂團友人留影。

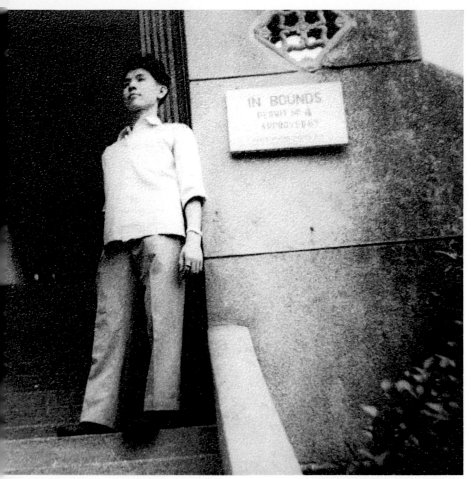

▲守「請先購票入場」，
問「可是小姚先生」？

左側牌子寫著「請先購票入場」，
1950年代的娛樂場所。

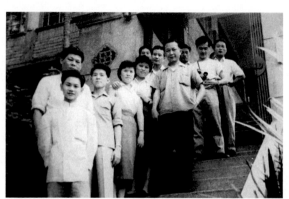

▲青壯齊用心，
　團隊俱樂部。

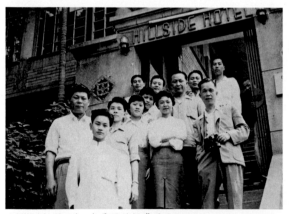

▲Hillside Hotel，怎是困於語彙爾？

　前排右一，持照相機者陳清銀先生。

▼小橋靜謐，
可聽到潺潺硫磺水；
林葉掩映，
曾舞曲悠悠溫柔鄉。

1950年代北投公園乙角。

第六章　音樂人小酌

一壺清酒喜相逢，把盞請待兒一盅。

▼豐川稻荷，敬虔大明神；
　盛裝赴會，歡聚慶佳節。

日本人大拜拜，是杯觥交錯。前二排中央蹲坐著西裝者係陳清銀先生。攝於1930年代。

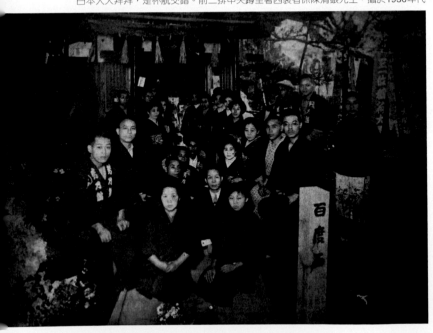

杯酒盡餘歡

雖然，不少長輩提及，陳清銀先生喝了一點酒之後，鋼琴彈得更美，旋律韻味更佳；先父偏好小酌，陶然怡然，則是事實。友好的酬酢、觥觴的輕吟，陳先生流露著音樂的浪漫，以及處世的澹然。

家住大稻埕，鄰近早年遠近馳名的圓環夜市。在記憶中，晚上先父下班回來，帶著二、三位小兒女到圓環吃宵夜，幾乎無日無之。一瓶紅露酒，或是一杯生啤酒，菜脯炒蛋、蛤仔煎幾道本地小菜，總是笑容輕語，有夫復何求的怡悅。

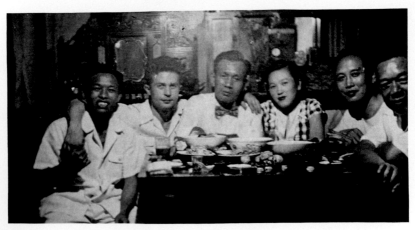

▲大稻埕五月十三，城隍爺壽誕；
　數瓶蓋幾分釀然，好親友平安。

1950年代的台北大稻埕五月十三大拜拜，盛況空前。照片是在陳家家中吃拜拜。
右一王煥文先生（1900-1972），
左一吳春榮先生（1927-2000）。

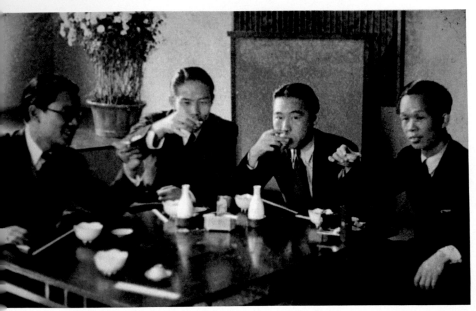

▲清酒sake微醺飄香，
　舉杯淺啜那計少量！

　日本料理亭是早期小酌歡敘的地方。
　右一即陳清銀先生，攝於1940年。

▼一杯啤酒暢飲，
　萬里晴空入懷。

左側陳清銀先生，正舉杯祝福，攝於1940年代。

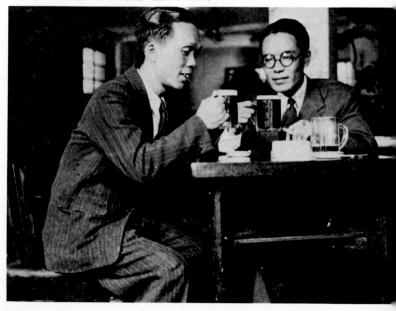

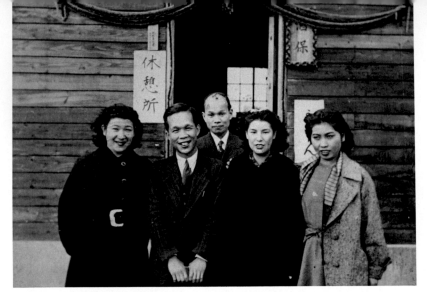

▲日領時代，日式木屋，酒保一瞥；
　笑語斯人，笑容女士，宴後道別。

左二陳清銀先生，攝於1940年代。

今生別夢寒

　　為人子一直以未能和老人家把酒言歡，深引為憾。筆者在接近耳順之年，和先父一樣，腸子也出了毛病，接受手術。究其病源，基因之外，主要還是偏好佳餚美酒所致；飲食習慣焉可止於口腹之慾？在2006年偶然間，筆者參加基督復臨安息日會台安醫院「新起點」健康課程，新起點（NEW START）者乃揭櫫健康八律：Nutrition（N，營養），Exercise（E，運動），Water（W，水），Sun shine（S，陽光），Temperance（T，節制），Air（A，空氣），Rest（R，休息），Trust in God（T，信仰），倡行天然素食的潔淨起居。緣此，長沈吟

簡樸生活，寄身清淡飲食，頗有自得之愉。果然，健康指數獲得控制，十年來，腸疾未再復發。於今，筆者最大遺憾，豈止於把盞敘歡之事，更是未及引介清淨蔬果的飲食方式。若能戒去宵夜「美味」的積習，相信任何人都可以健康地多活幾年。

▼盛裝赴會，時代五紳士；
　千卿何事，日本軍側影。

左一陳清銀先生，攝於1942年。

第七章 大台北舊妝

淡水河畔，水牛曾田耕；
稻埕老街，府垣見隱蹤。

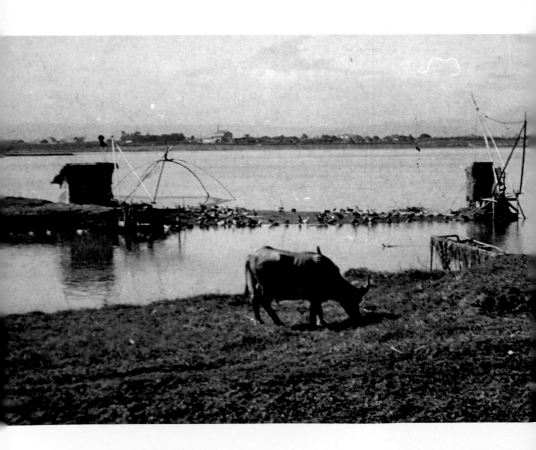

惦念的是台北田園風光

　　1875年晚清，台北開府，1895年日人領台，1945年臺灣光復。2010年新北市規劃建制，與台北市雙北並立，共迎願景。百餘年來，台北人文變遷之大，環境蛻化之鉅，是空前的。攝影捕鏡頭，沖洗留斯影，是陳清銀先生的休閒樂趣。這裡所呈現的，大都是他在六、七十年前拍下來的大台北田野，有濛濛的觀音山色，悠悠的河邊農家。

◀漁網養鴨，水牛曾低吟，
　淡水河畔，足蹤尋先人。

1952年淡水河邊。

▲落日餘輝，琴聲無礙，
　葉影掩映，快門有愛。

1950年淡水河畔。
夕陽甫下，倦鳥歸巢。

▼眺大屯山，看台北大鐵橋；
　九號水門，今大稻埕碼頭。

1950年淡水河九號水門，北眺鐵橋山色，朱顏已改。

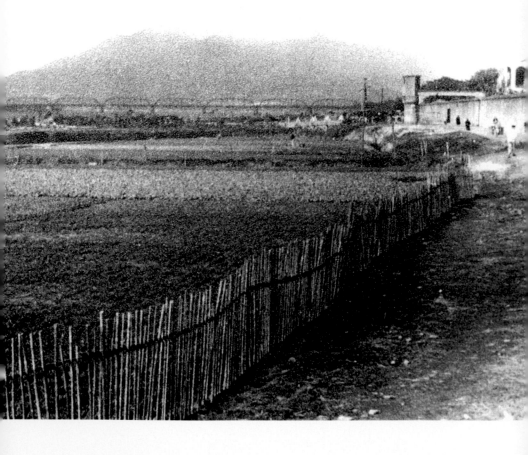

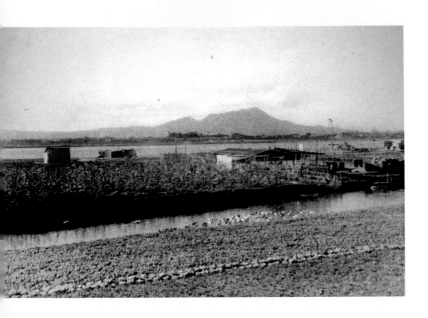

◀觀自在，長臥觀音山；
　淡水河，尋覓清水蛤。

　1950年代大稻埕淡水河，水淨見底，養鴨人家進駐後，水質也開始改變。

◀蓊蓊林蔭，猶讓簷角；
　邈邈人物，今古神交。

　1940年代農家，深坑一隅。

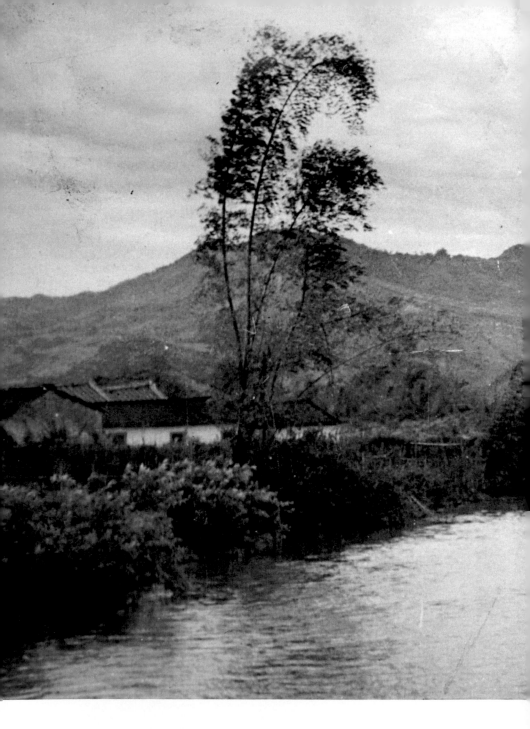

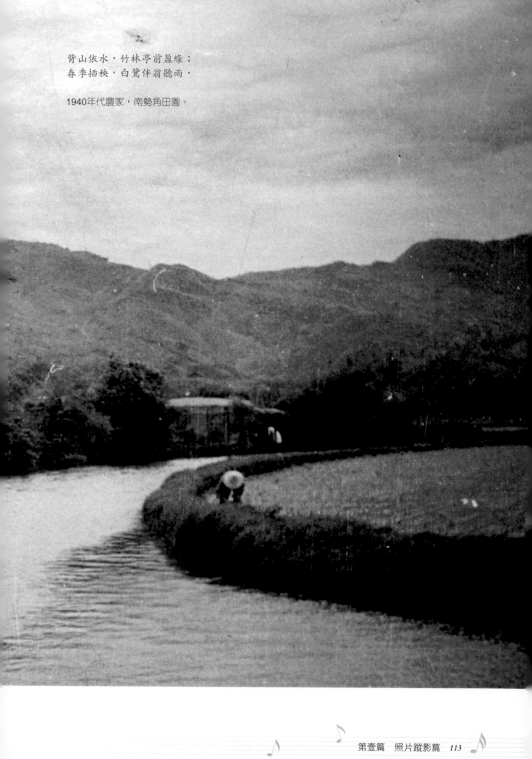

背山依水，竹林亭前盈綠；
春季插秧，白鷺伴翁聽雨。

1940年代農家，南勢角田園。

懷舊的是府垣市景老街

　　城市，誠屬有機體的成長，相機是記錄其演進過程的忠實門徑。照相取鏡，可以看到掌鏡者的識見；畫面景觀，可以感受到攝影者的胸懷。翻閱陳清銀先生留下的照片，台北街頭人物有本土化軌跡的思古，山川草木景色有鄉土生活點滴的恬記。筆者睹物思情，不禁墜入時光隧道的感念。

▲頂樓庭院建構，
　遠山含笑揮手。

1940年代台北街景（一）

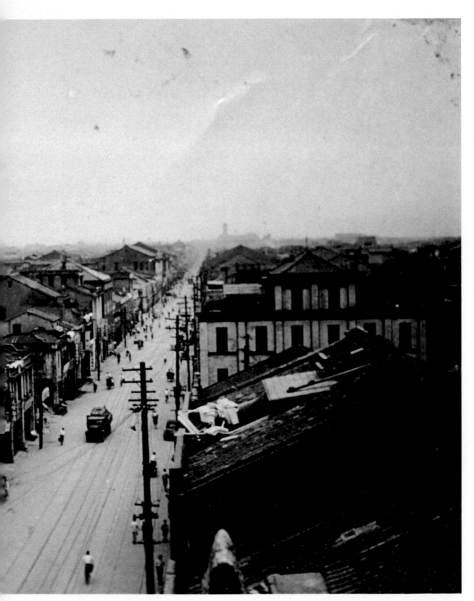

▲昔日台北一條街，
　康莊大道日已斜。

1940年代台北街景（二）

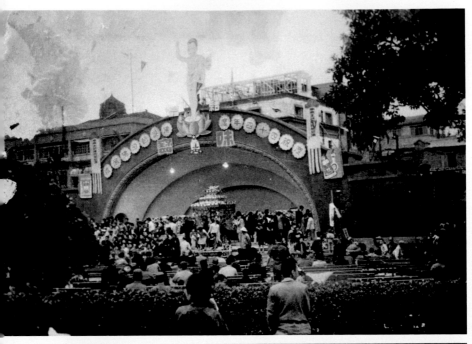

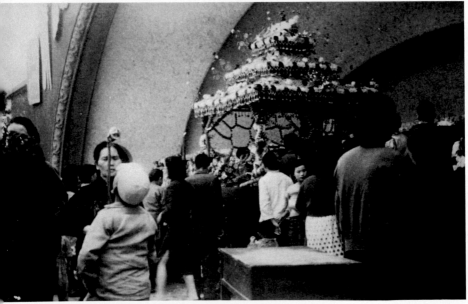

◀祝禱──風調雨順；
　祈福──國泰民安。
　早期中國廣播公司、臺灣省交響樂團的音樂活動常在此露天音樂台演出。

◀▼浴佛節禮佛，
　　新公園頌新。
　　1955年浴佛節在新公園（今之二二八公園）露天音樂台舉行慶祝活動。

▼館前臺灣博物館，
　公園歲月尋淵源。
　1950年代攝。

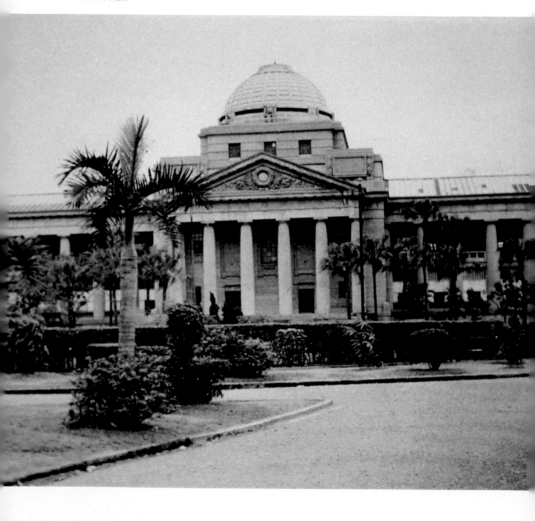

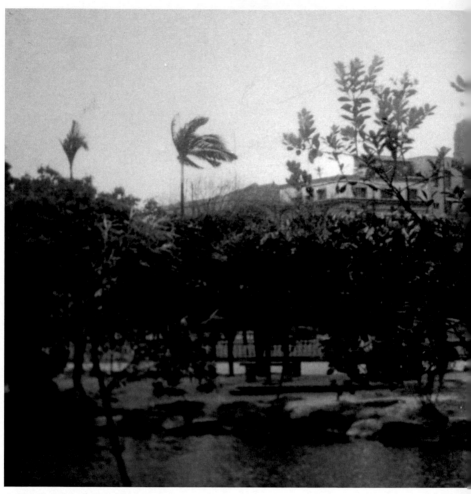

▲新公園池塘，蓮花、青蛙俱化生；
　二二八公圍，和平、寬容弭紛爭。

1950年代攝。

▼延平北路，臨鄭州街路口；
　二輪三輪，舊式鐵軌已僂。

陳清銀先生家居地帶，1954年攝。

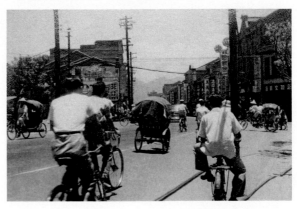

▼一九八六年拆，都市更新；
　一九五六年攝，車站舊情。

舊台北車站（1940～1986）。

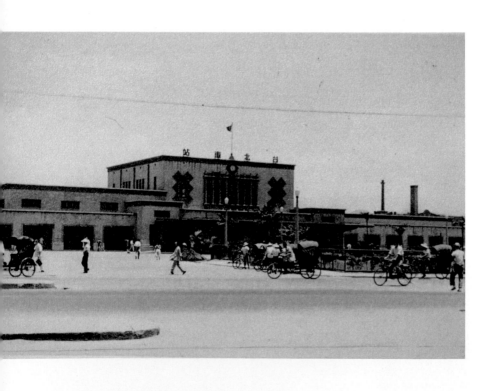

▼歷史見證中山堂，
　原是台北公會堂。

台北公會堂始建於1931年，1936年完工，與當時東京、大阪、名古屋齊名為日本
四大公會堂；許多重要的音樂會多在此舉辦。

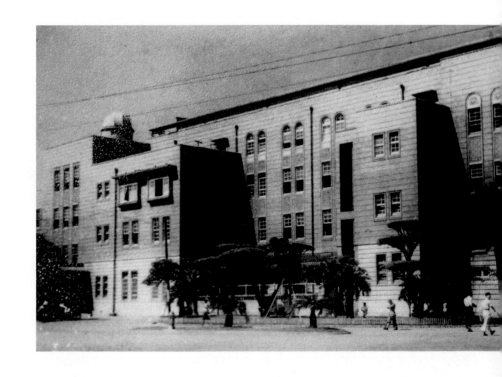

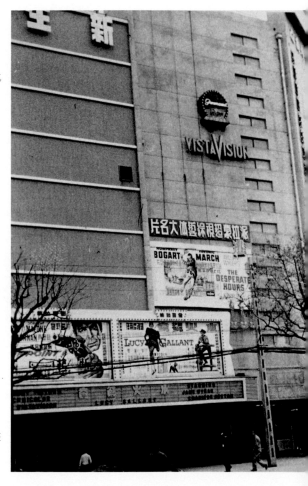

◀三軍球場，龍爭虎鬥；
將士用命，叱吒風雲。

原搭建於總統府前廣場，
是1950年-1960年期間台北
的重要活動場所。
1952年攝。

▶昔日新生電影院，
休閒消遣好去處。

台北西門町一帶電影院，
座落在中華路和衡陽路交
會處。
1950年代攝。

第八章　猝然兮偃旗

一九五八年，冬天寒風淒雨；

猝然兮偃旗，小子茫然無語。

寒風淒雨前夕

1958年8月底，中國廣播公司邀請日本美容體操專家大西紀代美小姐在「空中雜誌」節目中，講解、示範美容體操，陳清銀先生如平時一樣，用輕快的琴聲伴和著。

▼美容體操，猶喜空中傳講；
　伴和琴聲，那知竟成絕響。

左圖坐在鋼琴前者，即是陳清銀先生。

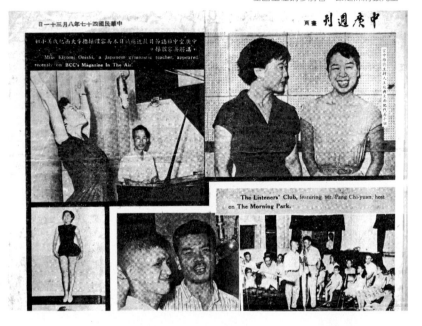

怎堪告別驟離

是9月，是下旬，是個風雨夜晚，陳清銀先生自外返家，感到發燒不適，一向沒什麼病痛的人，審慎起見，住進台大醫院，藉此健康檢查。怎料才兩個月許，在病歷表或寫不詳，或寫「腸癌」，於12月初，以天命之年，溘然長辭，遺下老母寡妻，無語問蒼天，拋下幼女孤子，茫然不知明天。彼時報紙一則小新聞報導陳清銀先生逝世的消息，是那麼幾行字指出：「英年早逝，遺下妻小，孤苦無依，至為哀淒。」無言無爭的早期臺灣音樂人，跨足廣播音樂、流行歌壇、電影配樂各領域，在電影喜蒙發、電視將萌芽之際，始見揚帆，猝傳偃旗，默默走入歷史。

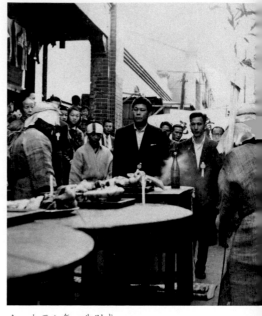

▲一九五八年，告別式，
一句哀感謝，竟然未及言陳；
二〇一〇年，睹舊照，
百感復交集，衷心再伸謝忱。

右側披麻帶孝，執幡回禮者即是作者陳忠照。

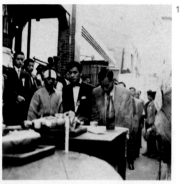

1.

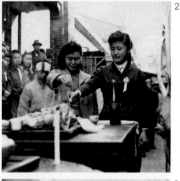

2.

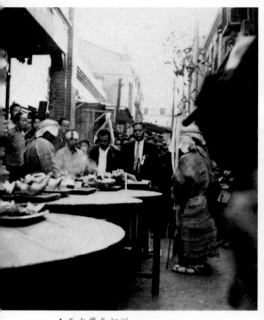

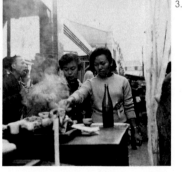

3.

▲至友尊長相送，
　孤子嗆淚叩謝。

▶1.最後望一眼，訣別音樂老師；
　　多少再叮嚀，樂壇師生情深。
　　左一乃當時深受肯定的歌星劉宗喜先生。

▶2.舉手拈香淚送別，
　　不忘囑咐創新頁。
　　左側紀露霞小姐（1936～）早期台語歌后，
　　右側紫薇小姐（1930～1989）早期國語歌后。

▶3.至交親友，送先君一程；
　　怎是一聲，哀感謝畢陳！
　　左側張美雲小姐，右側陳秋玉小姐。
　　乃臺灣早期樂壇優秀歌星。

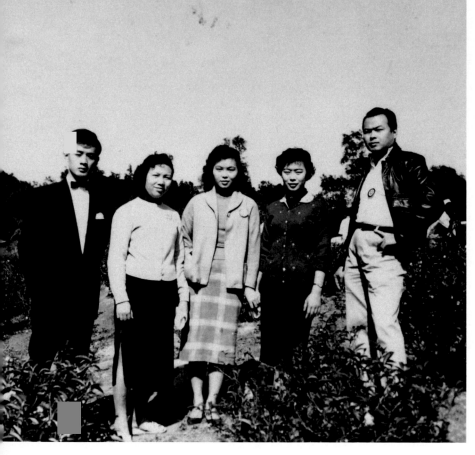

▲一九五八，昔時，
　陳家懵懂小子，伴亡父身邊；
　二〇一〇，今日，
　杏壇退休老兵，長感銘萬千。

先父葬土城山地，相片係送殯山上所拍
的。左起劉宗喜、陳秋玉、紀露霞、張
美雲等，俱是當時樂壇才女俊秀。右一
兄長，奔走協助，深刻在心。今查猶不
得其名，誠是人生至憾。

小子茫然無語

　　臥病住院，兩個月期間，陳清銀先生備受病痛的摧殘，一家老母妻小掙扎於孤冷的煎熬。彼時，敬業的醫護，拌雜著怠慢的醫務與漠視的行止，看在少不經事的小兒眼裡，疑惑不解，哀痛難平。人命關天，視病如親，豈不是古今最珍貴的醫學倫常？有權柄者所需之敬業與謙和，能不深思？

　　先父摯友，臺灣新劇創始人張維賢先生（1905～1977）常常奔走醫院，協助排難解圍，情意沒齒難忘。辦完喪事後，張伯伯帶著尚在念初中的筆者，到中國廣播公司向先父的長官、同事躬致哀感謝。包括當時中廣董事長梁寒操先生（1902～1975），音樂組的叔叔、阿姨們，臉上的惋惜、口裡的不捨，雖事隔五十多年，昔日小子茫然無語，今日猶然無法自已。

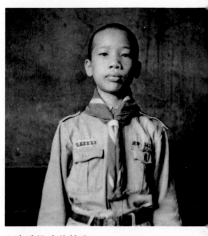

▲先君撒手猝歸西，
　小犬初中二年級。

筆者忠照（1944～）在先父離世
那一年（1958）春夏時拍攝的。

▶天人永隔，吾父料猶記，
　小妹才是，四歲小幼兒。

陳清銀先生幼女明惠（1954～）1958年春攝於居家門口。

第九章　寄盼無言中

此情成追憶，相聚自有期。

清銀先生家居

　　家居的點點滴滴，可以嗅到清銀先生對孩子的呵護關懷；影像的片片段段，可以看到光復前後臺灣一般生活的步調裏外。這個平凡的家庭，在家中支柱，本書主人翁，未倒下之前，也是有許多甜蜜的時光、歡喜的笑容。

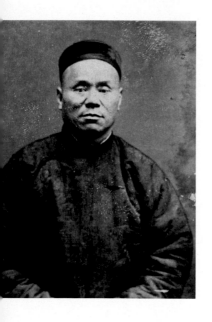

▲陳吉川，清末一員武將；
　泉州人，福建渡海來台。

陳清銀之養父，時人尊稱陳總（1857～1929）。
此照攝於1910年代。

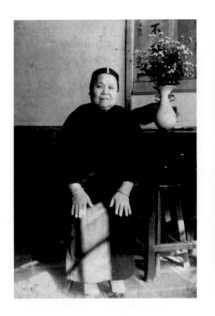

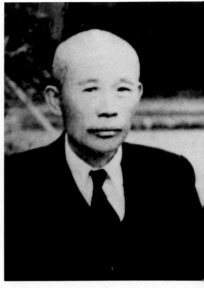

▲林氏一，陳吉川在台夫人；
　素無出，撫養清銀如己出。

　陳清銀之母，林氏一（1881～1960）攝
　於1940年代。

▲王實卿，陳總福建漳州鄉親；
　漢醫師，次子清銀過繼陳家。

　陳清銀之生父，王實卿先生
　（1877～1950）。
　攝於1930年代。

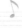

子女嗷嗷環聚

1930年初，陳清銀伉儷曾一度領養大舅子的女兒，後育五女一男。1958年先父揮別俗世時，長女高中畢業沒幾年，幼女只有四歲。筆者，孤一男丁，十四歲，曾慟憤造化何其作弄人？2005年筆者寫下〈清明夜思〉乙文，有云：

当我成了年，能把酒言歡，
吾父音容竟成模糊。
嘆是——
惦記依稀的笑靨，
空有子欲養的哀怨。
多少話語，嘆是——
孤鴻含咽，寄盼無言。

一個平凡的家庭，一家平凡的子女。不憚煩瑣地呈現家居照片，陳述生活點滴，除了回顧光復時期一般素民的生活片段，固是筆者感懷養育的恩重，惦記手足的情深。相信諸君也體會到「親子溫情」的珍貴，與「孝悌及時」的要義。

▲倚坐樹下，笑問溪水何方？

1940年陳清銀遊板橋林本源花園。

▼一身輕裝，那計眨眼日光！
　休閒的陳清銀先生1945年留影。

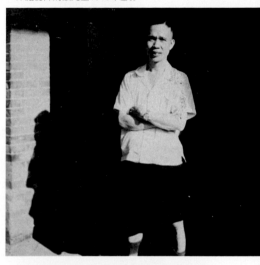

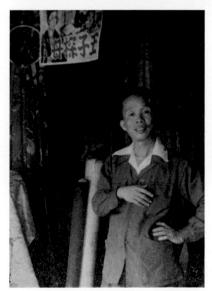

▲大稻埕區，綢莊布商雲集。
　1950年陳清銀訪延平北路新亦泰布莊。

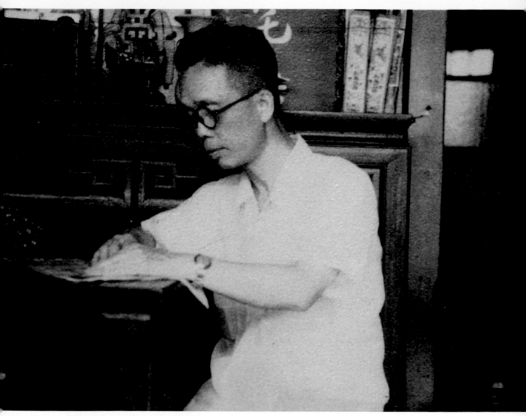

▲何事專注，可聞風扇輕呼？
　老母殷切，猶有妻小依撫。

陳清銀先生1950年家居照。

▼福聚街巷底，童稚時光裏；
日本仔坪雜院，孩子們嘻笑地。

由左依次參女明卿，養女月琴，長女月英，次女月幸，1948年攝於住家巷底雜院空地。

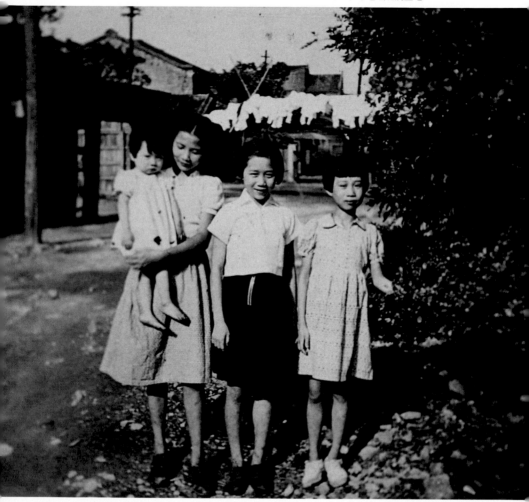

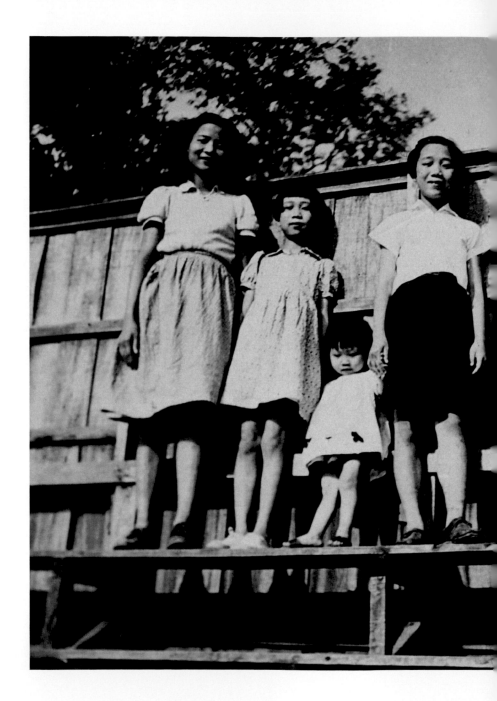

◀日本仔坪，球場簡陋看台；
　塔城街道，海關大樓地帶。

今台北市塔城街海關大樓，一甲子前是一座籃球場、一
座網球場，當地人通稱為日本仔坪。

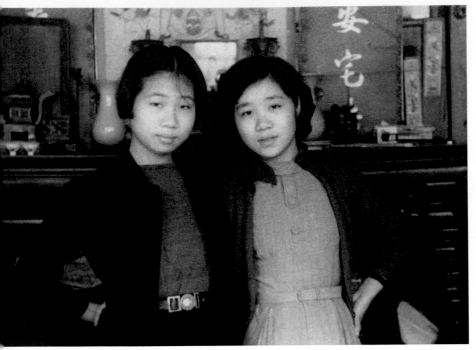

▲有女初長成，
　吾家萬事足。

長女月英（右）、次女月幸（左），1956年在家中神龕前合影。

▼臺灣工業甫創起，
　新光紡織初記憶。

長女月英（1937～）（左一）服務於新光，今台北士林區近百齡橋處。
1957年攝。

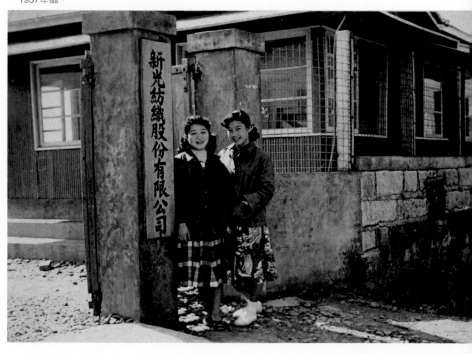

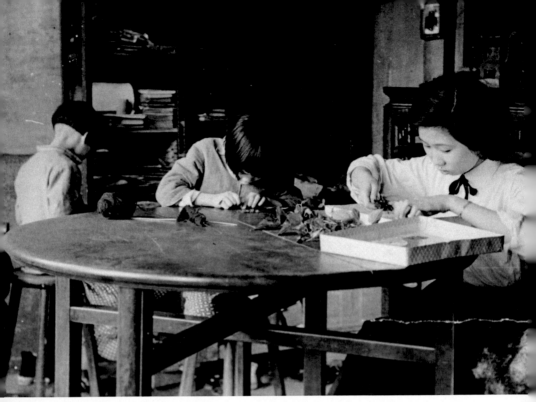

▲養蠶人家，養蠶好時光；
　小學功課，中學孩子王。

次女月幸（1940～）帶著兩位妹妹做養蠶功課，1956年攝。

▼傳統家居，大姊帶著小妹；
　老裁縫車，編織多少美夢。

左起長女月英，肆女明寶、次女月幸；襁褓中伍女明惠好奇望著。1954年攝。

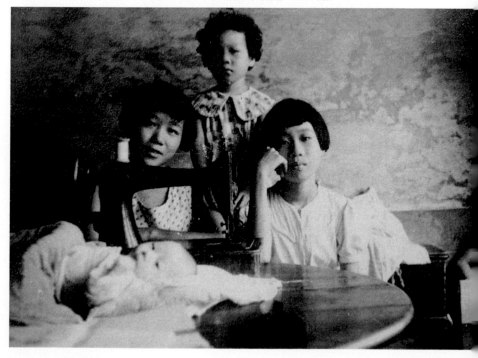

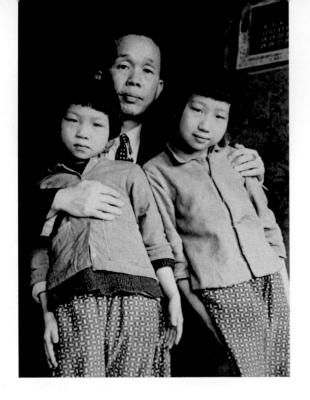

▲掌上明珠，誠是心滿足；
　命運作弄，奈何歲短促。

　陳清銀和參女明卿、肆女明寶攝於1956年。

▶▲楞楞望，山河錦繡一手撈；
　　傻呼呼，不識天地一臉真！

　　左起參女明卿、獨子忠照、肆女明寶，1956年展示集郵「成果」。

▶回眸一望，原來是慈父照過來。

　　1953年，次女月幸上學；初中註冊排隊中，第二位回首者。

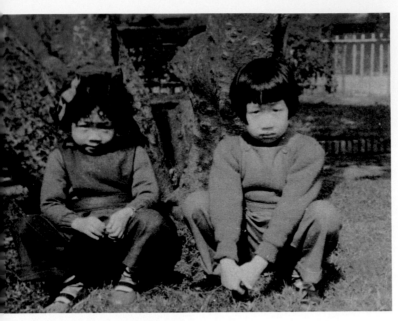

▲公園之旅，幼兒長追憶；
　旭日之光，父母最珍惜。

參女明卿（右），肆女明寶（左）。
1954年攝於台北新公園。

▶女兒小學運動會，
　忙碌老父也到會。

1954年肆女明寶（1949～）（站在老師的前面者）參加學校運動會。

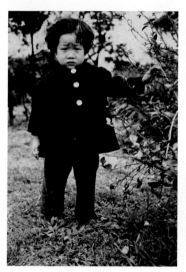

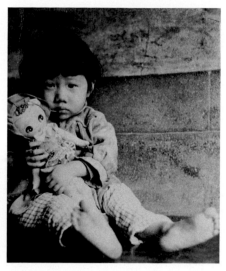

▲是父母的寶貝，　　　　　　　　　▲年四十七，喜得此幼女；
　怎陽光惹皺眉？　　　　　　　　　　娃娃輕抱，呵護復有加。

參女明卿（1947～）秋日隨父郊遊。　伍女明惠（1954～）係最小女兒，這是
　　　　　　　　　　　　　　　　　　1957年3歲時拍攝的。

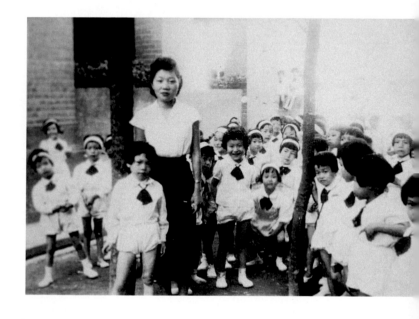

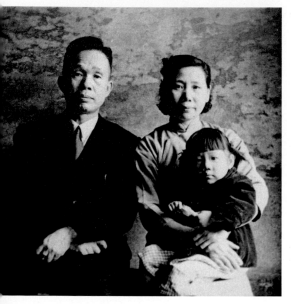

◀八眼相對，心緒起伏；
慈父良母，神的天使。

陳清銀伉儷1957年，與伍女明惠合影。

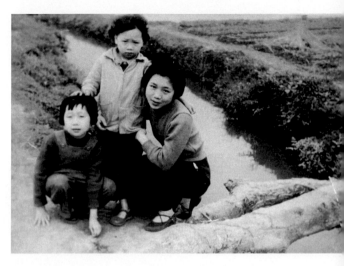

▲清澈小溪木頭橋，板橋社后外婆家。

右起長女月英、肆女明寶、參女明卿1952年攝於當時是一片田園的台北縣板橋社后（今大庭新村一帶）外婆家。

板橋社后農家

　　1930年陳清銀先生妻台北縣（今新北市）板橋社后人氏林旬（1912～1996），從純樸農村孕育出來的這位傳統女性，是勤儉又善良的。1958年夫婿西歸，林旬女士即含辛茹苦獨立撫養五女一子，林氏陳夫人，吾敬愛的母親，今日提筆，猶然一陣鼻酸。

　　本節幾槓照片拍攝於1950年代前期，板橋未開發前，社后農家，小橋流水、門埕菜畦，盡是童年的靦腆，快樂的回憶。

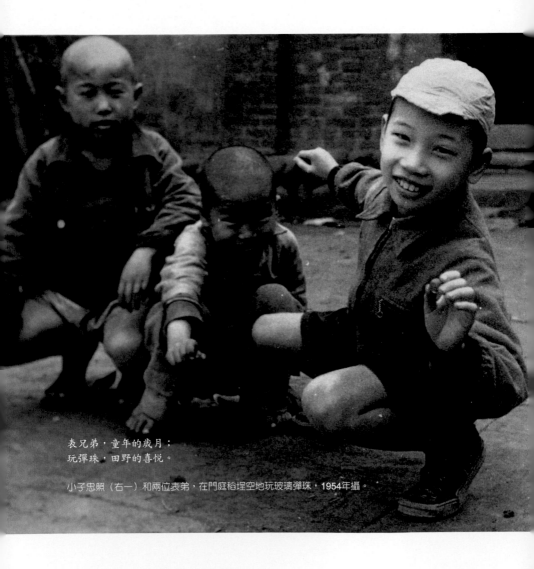

表兄弟，童年的歲月；
玩彈珠，田野的喜悅。

小子忠照（右一）和兩位表弟，在門庭榕埕空地玩玻璃彈珠，1954年攝。

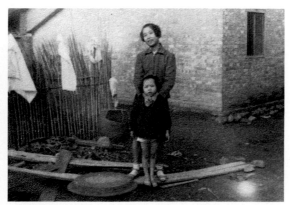

▲門前稻埕，望竹叢成林；
　外婆農家，喜綠籬菜園。

外婆家（陳清銀夫人陳林旬的娘家）是傳統三合院型的，家道未濟的農家，
卻是孩子們珍愛的童年天堂。
次女月幸、肆女明寶1953年攝於稻埕前。

父子相約譜曲

　　音樂，有道是一種神奇的語言，來自心靈深處的旋律，譜出社會的脈動，建構情感的溝通，激發思維的共鳴，其震撼力是超越時空的。先父擅音樂，筆者攻數理，屬不同園地；先父離世，逾半個世紀，筆者由小子成了老夫。雖如是，猶然有靈犀之應，云：

　　　　詩言志，歌詠言，

　　　　理樂異境，俱可成通路；

　　　　聲依詠，律和聲，

　　　　父子隔世，不礙共譜曲。

　　任何一個人，都是社會軌道的一個點線，是時代巨輪的一個齒輪；他是匠人或忘的石頭，還是一塊房角的石頭，無言居士，自有其歷史的解讀。早期臺灣樂壇的無言居士陳清銀，對筆者來說，是感慨「未及把盞歡敘」的父親，是期待「來日天家相聚」的 o tou san。

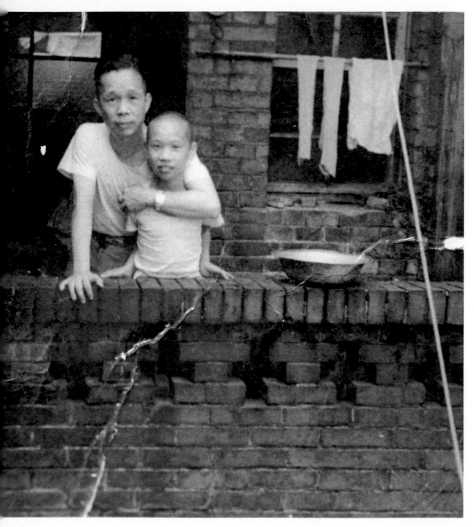

▲僅此一楨，
一九五四父子合影；
千古一刻，
至親至愛，相聚有期。

陳清銀與兒子忠照在老家天井處合影。

第貳篇

文字痕印篇

文字留痕印，平生譜樂韻；
風雨共杯酒，琴弦思清音。

第十章 生平年譜事略

一壺清酒喜相逢，古今多少事，盡付笑談眉宇中；

日月山川見主虹，一步一腳印，彩繪方寸見蒼穹。

西元紀年	相對紀年	事紀
1908	民前4年	元月21日出生台北，生父王實卿，將次子清銀過繼給鄉親好友陳吉川（陳總）與林氏一夫婦為子。 註：歲值明治41年，屬羊之末。生父為漢醫師，養父是帶兵之清朝官員，時人尊稱陳總。
1915	民國4年	入學台北板橋公學校。兒時進出教會，牧師娘賞識，授藝風琴奠定音律基礎，遂迷上音樂。
1919	民國8年	轉至台北加蚋公學校。 註：值大正8年
1921	民國10年	3月自台北加蚋公學校畢業。（即今之台北市東園國小）
1921	民國10年	4月15日入學臺灣總督府國語學校（即台北師範學校，迭經改制，2005年改為國立台北教育大學）。師事當時在台北師範任教之張福興老師（1888～1954）。彼時台北師範樂器管制甚嚴，琴房上鎖，不料半夜時傳悠悠琴聲。陳君恬淡不拘，深夜練琴被誡，至為無奈；是否還有同夥，則不得而知。

1922	民國11年	2月3~5日發生北師抗日學潮日警拔刀事件：
		1.肇因北師低年級台籍學生在台北大稻埕新街行走，遭日警斥責，引發抗日學潮。
		2.在警署壓力下，校長太田秀穗含淚議處四名學生退學，一百卅二名學生全部退出臺灣文化協會。陳君家居即在大稻埕地區。
		3月30日北師校方退學。旋即遠走日本，在東京學習作曲及鋼琴。今之東京藝術大學前身東京上野音樂學校，常有少年陳君的足跡。同時在淺草參與默片電影之樂團，司琴打工苦讀。
1924	民國13年	自日本返台，在鐵路工會堂舉辦鋼琴演奏會。（今台北市北門鄰近鐵路局禮堂）
1925	民國14年	在芳乃館（即今台北市成都路之國賓戲院）擔任默片電影樂團彈奏鋼琴並各類樂器。發聲電影出現，陳君經自修兼任該館之電器技師；誠是彼時音樂人的窘境。
1929	民國18年	父陳總病逝，享年七十三歲。
1930	民國19年	妻台北縣（今新北市）板橋社后人氏林旬女士。 註：值昭和5年
1931	民國20年	李金土舉辦全省洋樂競賽大會，比賽項目僅小提琴一項，第一、二名由台人奪取，日人只得第3名。惹起不少爭議。
1934	民國23年	創作曲：憂愁花，作詞：徐富，唱：芬芬，出片：泰平唱片。
1935	民國24年	創作曲：賣笑淚，作詞：王天助，唱：靜韻（日人），出片：古倫美亞。
1935	民國24年	創作曲：女給，詩句：廖永清，唱：陳寶貴。 註：風月報1935.06.06.

1937	民國26年	長女陳月英出生。 芳乃館歇業，離職。 在新店仔頭中街開設電器行，主業務在修理真空管收音機。 註：今台北市延平北路二段華南銀行附近。
1930年代		創作兒歌：趕緊起來，火金姑，靜靜眠，隔壁老阿伯，正月，尾蝶等6曲。作詞：漂舟，出版：泰平唱片，除了〈隔壁老阿伯〉百舌兒演唱，其他均由鶯兒主唱。
1930年代		創作曲：無情的春，作詞：磺溪生，演唱：密斯臺灣，發行：博友樂唱片。
1939	民國28年	赴上海大連從事音樂歌廳樂隊鋼琴樂師工作。
1940	民國29年	次女陳月幸出生。夏，妻陳林旬攜長女、次女赴滬依親。
1941	民國30年	冬，妻女先行返台，十多天後陳君隨即回台。
1941	民國30年	參加大東亞共榮圈國際音樂比賽，榮獲鋼琴組第一名。 註：李金土（1901～1972）北師教課，敘事。吳春榮（1927-2000）乃北師學生，後任教育局督學。1980年轉述。
1943	民國32年	台北放送局（日據時代的廣播電台）播放部主任中山先生規劃播放臺灣風格的演奏曲，聘請陳君負責鋼琴演奏。在放送局的「歌唱指導」教唱軍歌節目中，司鋼琴伴奏。年末，在台北植物園（南海路）舉行日本民謠歌會，呂泉生參加演唱，陳君風琴伴奏，獲酬羊羹20條。 註：呂泉生1992年口述。
1944	民國33年	子陳忠照出生。旋即遷居板橋社后鄉下，躲避美軍空襲。

1945	民國34年	2月21日大東亞民謠大會，呂泉生譜曲，陳君負責編曲樂隊伴奏之事。10月25日，日本戰敗投降，臺灣光復。陳家即舉家遷回台北大稻埕。年底，臺灣省行政長官公署交響樂團（臺灣交響樂團前身）成立於台北市第三高等女校（即今之中山女中），旋即搬到西本願寺（今中華路一段174號，萬華406號廣場），陳君負責鋼琴彈奏，團長蔡繼琨。 註：值昭和20年
1946	民國35年	臺灣交響樂團成立合唱隊，鋼琴陳清銀，指揮呂泉生；林善德、林秋錦先後出任幹事。
1947	民國36年	臺灣廣播電台音樂組任職中，電台應臺灣電力公司之約，規劃宣導性與娛樂性的音樂節目，週一、三、五播放流行歌曲，由楊三郎、那卡諾等六人組的小型樂團擔任；週二、四、六播放古典音樂，由陳君負責編排，參與策劃。當時省交外籍指揮家保加利亞人尼可羅夫司小提琴，陳君司鋼琴，深受好評。
1947	民國36年	私立中山女子中學舉辦音樂會，參加的有高約拿（合唱指揮）鄭景榮（合唱指揮）、呂赫若（男高音）林善德（女高音），陳清銀（鋼琴）、張彩湘（鋼琴），諸氏擔任各項節目。 註：《樂學雜誌》，第3期（1947，8月）。
1947	民國36年	根據高山曲調，譜寫鋼琴曲〈狩獵歌〉發表於《樂學》第4期，在臺灣鋼琴樂曲創作史上有一定的貢獻與地位。 註：薛宗明（2003）臺灣音樂辭典
1947	民國36年	根據呂泉生1992年口述，臺灣省運動會會歌為陳君所作，由他人具名發表。若干歌曲誰屬創作的傳聞，顯現彼時著作權概念的脆弱。是臺灣早期樂壇的灑脫，抑是生澀？

1947	民國36年	6月高雄市婦女會音樂會,呂泉生演唱,陳君鋼琴伴奏。 叁女陳明卿出生。
1948	民國37年	「聲樂家江心美、胡雪谷演唱會」9月在中山堂舉行,陳君伴奏。和平日報文評:「胡小姐所唱中西名曲,歌聲清脆、珠喉圓潤,似訓練有素,惟音波不夠宏亮。江小姐所選歌曲,易為大眾領略,曲中運用情感甚為到家,經驗極為豐富,對於音波之操縱,功夫不錯。陳清銀君之伴奏,純熟老練。不愧為鋼琴能手。」
1948	民國37年	臺灣舉辦博覽會,省交響樂團在台北市中山堂首演貝多芬第九交響樂曲演奏,盛況空前;並舉辦中國歌曲臺灣民謠演唱會,呂泉生參與演唱,陳君伴奏。 在台中舉行鋼琴演奏會。 陳暾初應邀至臺灣廣播電台現場直播小提琴獨奏節目,陳君鋼琴伴奏。
1949	民國38年	台北縣板橋國小校歌作曲,張我軍(1902-1955)作詞。肆女陳明寶出生。 11月28日舉辦台北市雙連教會建堂音樂演奏會,陳君司鋼琴演奏。與會有南斯拉夫籍小提琴家尼可羅夫,及當時樂壇名家多人。
1950	民國39年	李金土教授五十歲壽慶,小提琴演奏會,陳君鋼琴伴奏。
1951	民國40年	文化協進會音樂比賽獲獎發表會中,陳君為甘長波獨唱會、楊育強二胡演奏會伴奏;創下早期鋼琴為國樂伴奏的先例。
1951	民國40年	王綽(王倉倉)舉行小提琴獨奏會,陳君伴奏。
1952	民國41年	韓國音樂家鄭熙錫教授應邀來台,從事演奏與教學工作。鄭教授之小提琴演奏會,陳君伴奏。 兼職美軍顧問團63俱樂部音樂師領班。

1954	民國43年	臺灣省文化協進會合唱團4月22日在台北市第一女中舉行第三屆歌謠演唱會，呂泉生指揮，陳清銀、張彩賢鋼琴伴奏，演唱者有梁培凱、黃月蓮、林寬、周藍萍、郭慈珍、林福裕、蔡德財、李君亮等。 伍女陳明惠出生。 註：《新選歌謠月刊》，第29期。
1955	民國44年	2月27日臺灣廣播電台西樂科長林寬（男中音）和他太太黃月蓮（女高音），在北市第一女中舉行獨唱會；獨唱之外還有文化協進會合唱團大合唱，呂泉生指揮。陳清銀、周晴惠伴奏。 註：《新選歌謠月刊》，第39期。
1956	民國45年	小提琴家陳曦初（筆名樂人）在臺灣廣播電台每週一次小提琴獨奏之即時廣播，由陳君鋼琴伴奏。
1957	民國46年	小提琴家鄧昌國10月13日假國立藝術館，10月23日在國際學舍，分別舉行返國首度獨奏會，陳君鋼琴伴奏。
1957	民國46年	臺灣電影〈海邊風〉主題曲創作1.海邊單思調，編曲：陳清銀，作詞：周添旺，唱：鐘英，出品：歌樂唱片。2.情海淚痕，編曲：陳清銀，作詞：周添旺，唱：鐘英，出品：歌樂唱片。
1958	民國47年	臺灣新劇創始人張維賢編導臺灣電影（片名：一念之差），邀陳君負責編寫樂曲，並主持電影配樂工作。電影映期6月7日至6月10日，在台北推出。演員有宇華、耕生、美娜、南鴻、存真等人。 9月有發燒現象，進台大醫院檢查就醫，於農曆8月14日住院，未料竟一病不起，於農曆10月23日（國曆12月3日）腸癌病逝。陳君母親，筆者之祖母，哭嚎著：「怎麼，活生生地自己可以走出家門，怎麼才是兩個月，就躺著被抬回，老天啊！」

第十一章　樂曲作品目錄

或曰無來無去，或曰無始無終；
都是滄海滴水，豈真水過無痕？

　　陳清銀先生的音樂作品，年代久遠，身為後人的筆者，又是個音樂外行，有疏忽之內疚，有軼失之遺憾。謹就蒐集到的文獻資料，將先生創作的樂曲，分成流行歌曲，兒歌童謠，以及其他等三方面，分別臚列，就教先進方正。

流行歌曲

序號	出品機構	曲名	作詞	演唱	分類
P1	古倫美亞80340	幻影		純純	流行歌
P2	古倫美亞80340	賣笑淚	王天助	靜韻	流行歌
P3	利家黑標T1173	青春謠	陳君玉	純純、愛愛	流行歌
P4	勝利F1013	黎明	欐馬	王福	流行歌
P5	勝利F1013	父母勞碌	林清月	賴氏碧霞	勸孝歌
P6	勝利F1030	同甘苦	陳松茂	王福 陳招治	流行歌

序號	出品機構	曲名	作詞	演唱	分類
P7	勝利F1045	重婚	陳達儒	王福	主題曲
P8	勝利F1050	戀愛的博士	洪昶榮	王福	歌舞曲
P9	勝利F1050	桃花歌	林清月	彩雪	歌舞曲
P10	勝利F1059	月下哀怨	櫪馬	彩雪	流行歌
P11	勝利F1059	女給	廖永清	陳氏寶貴	流行歌
	（風月報1935年）				
P12	博友樂85005	變心	林清月	紅玉	流行歌
P13	博友樂85005	無情的春	磺溪生	密斯臺灣	流行歌
P14	泰平82013	南國的春宵	趙櫪馬	青春美	流行歌
P15	泰平82013	秋夜相思	陳達儒	蓁蓁	流行歌
	（1930年代）		或陳發生		
P16	泰平82020	月夜孤單	黃石輝	芬芳	流行歌
P17	泰平T400	夢愛兒	德音	赫如	
P18	泰平T404	憂愁花	徐富	芬芬	
	（1934年）				
P19	泰平T408	港邊情女	徐富	芬芬	流行歌
P20	泰平T444	先發部隊	德音	太平歌劇團全員	
P21	泰平T555	慈母溺嬰兒	德音	赫如	流行歌
P22	泰平T555	春光愁容	德音	赫如	流行歌
P23	狗標（勝利牌）	溫泉情景	林清月		流行歌
P24	狗標（勝利牌）	錢做人	林清月	王福	流行歌
P25	勝利	戀愛路		柯明珠	
	（1934年）				

兒歌童謠

序號	出品機構	曲名	作詞	演唱	分類
F1	泰平T401	趕緊起來	漂舟	鶯兒	童謠（1930年代）
F2	泰平T401	火金姑	漂舟	鶯兒	童謠
F3	泰平T10	靜靜眠	漂舟	鶯兒	童謠
F4	泰平T10	隔壁老阿伯	漂舟	百舌兒	童謠
F5	泰平80467	正月	漂舟	鶯兒	童謠
F6	泰平80467	尾蝶	漂舟	鶯兒	童謠

其他

序號	出品機構	曲名	作詞	演唱	分類	備註
M1	板橋國小	板橋國小校歌	張我軍			1949年
M2	板橋國小	板橋國民學校創立五十週年慶祝歌				1949年
M3		狩獵歌				1947年
M4	歌樂	海邊單思調	周添旺	鐘英	主題曲	1957年〈海邊風〉電影曲樂
M5	歌樂	情海淚痕	周添旺	鐘英	主題曲	1957年〈海邊風〉電影曲樂
M6		遊江曲			主題曲	1958年〈一念之差〉電影曲樂

第十二章　手稿樂譜節錄

飄乎山川，一層青嵐一層景，一片青山一片心；

翔於日月，一場春雨一場綠，一陣春風一陣新。

　　陳清銀先生留下的樂譜手稿有二十多冊，是用鋼筆逐在五線
譜上勾勒出歌曲旋律。過了六、七十年譜冊具已泛黃陳舊了，瀏
覽其樂譜，有回到從前的感覺。這些樂譜，除了創作曲，許多沙
龍音樂各種樂器的套譜，國、台語歌曲，英、日語歌曲，和兒童
歌謠都有。〈一念之差〉台語電影，是臺灣戲劇大師張維賢先生
最後復出劇壇的作品，曾顯章（2003）特別推崇其執導的細膩與
製作的嚴謹；關於電影配樂與歌曲，寫道：「張維賢都特地禮聘
來樂壇大師級人物陳清銀寫配樂，呂泉生作電影插曲。」我們把
「一念之差」配樂手稿放在創作歌曲樂譜乙節，沙龍音樂套譜則
另立一節，分別鋪陳於後。

創作歌曲樂譜

Ⅰ 台語電影〈一念之差〉配樂曲

　　依照鋼琴總譜、中音薩克斯風及豎笛譜,與吉他譜的順序臚列。鋼琴總譜把全部的二十二首曲譜全部呈現,中音薩克斯風及豎笛譜與吉他譜則只節錄第一、二曲曲譜,藉供對應參閱。

　　1-1.鋼琴總譜

第一曲：開幕

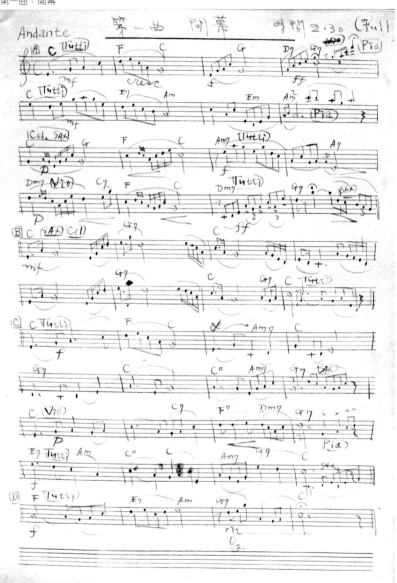

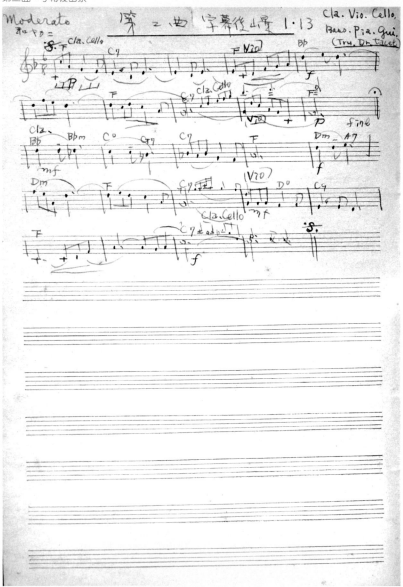

第三曲：宿舍後，田園池景

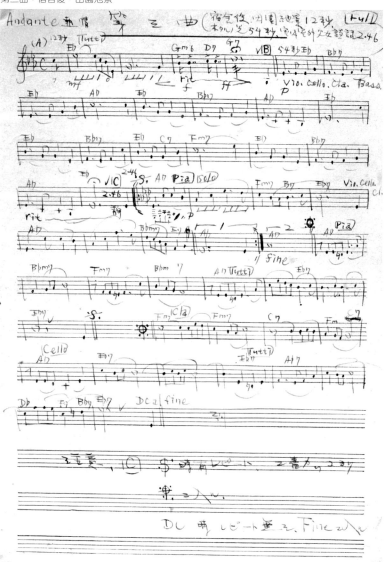

第四曲：銘德歸家村道
第五曲：中途市街風景

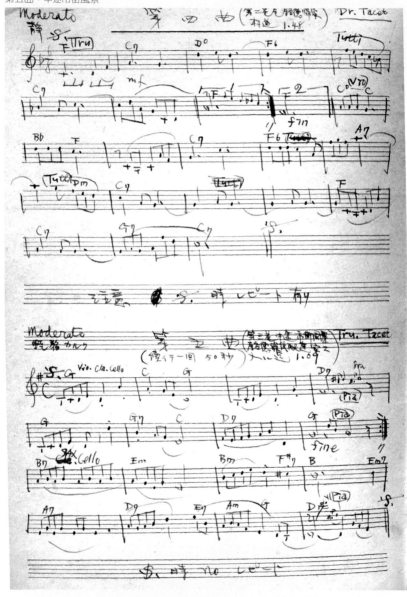

第六曲：銘德病床
第七曲：銘德補衣

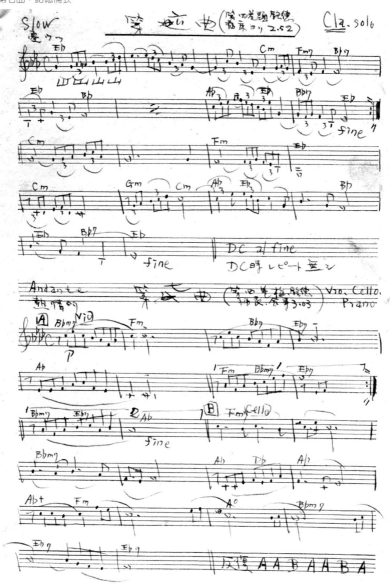

第八曲：阿梅醉酒

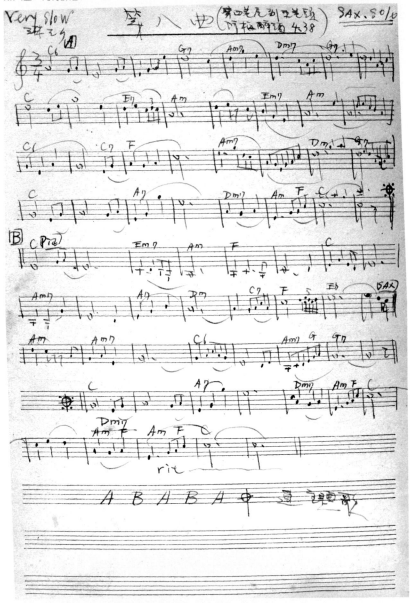

第九曲：河邊遊舟前

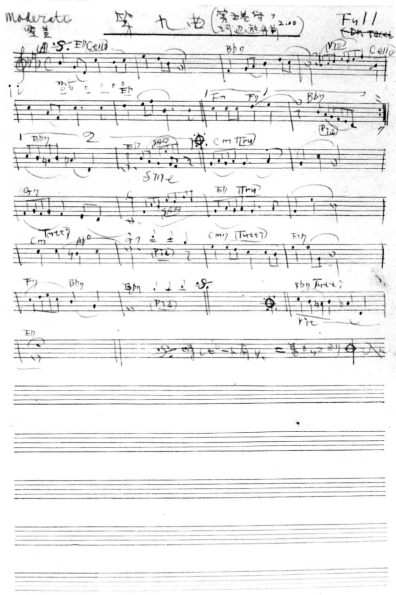

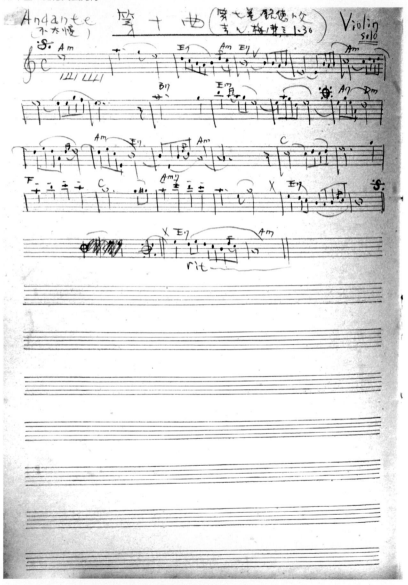

第十一曲：德梅面會

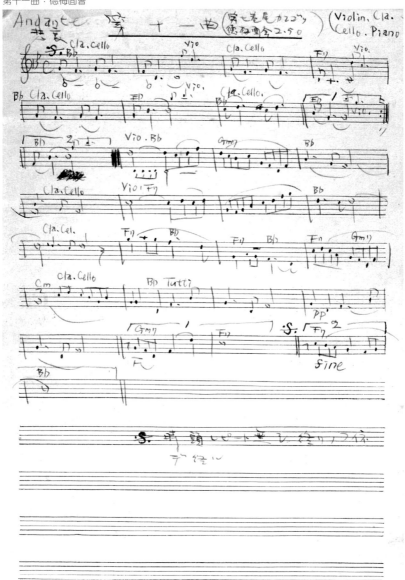

第十二曲：銘德在河邊（此場面用第七曲十六小節）
第十三曲：面會
第十四曲：銘德素琴街頭散步（用第五曲頭）

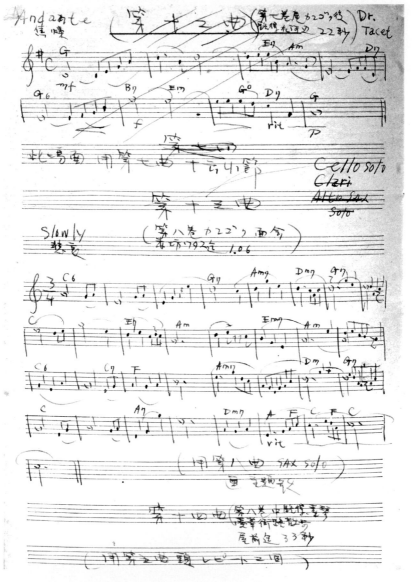

第十五曲：（用第二曲）
第十六曲：銘德梅子
第十七曲：（用第四曲）

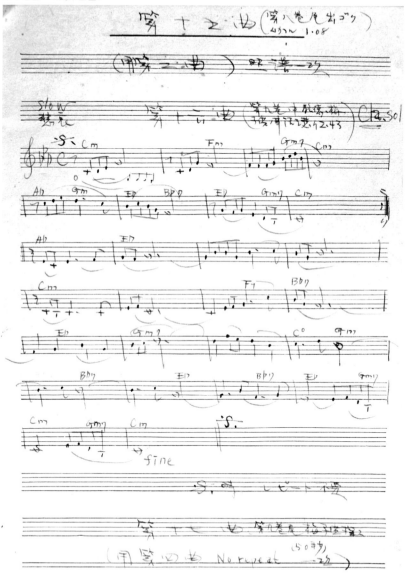

第十八曲：素琴驅車
第十九曲：（用第十曲）
第二十曲：（用第十八曲）

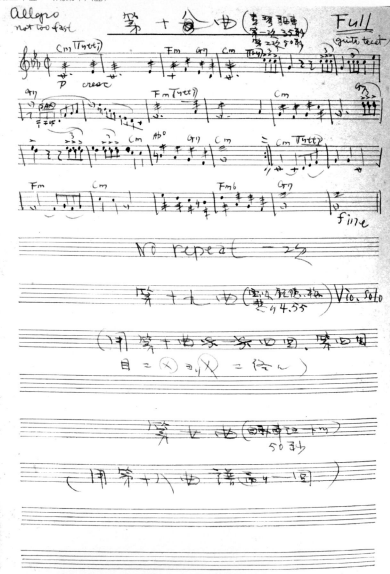

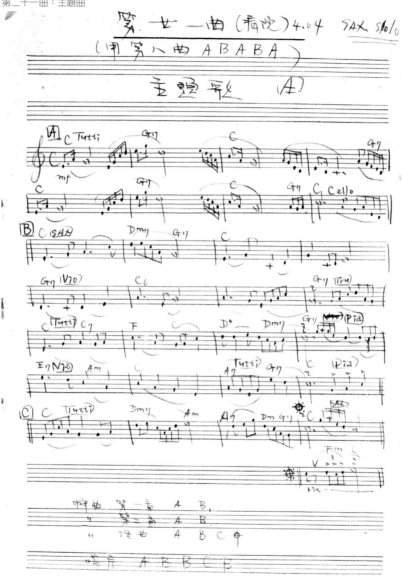

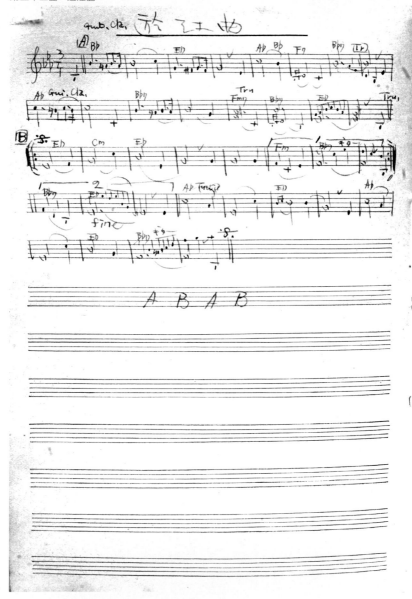

1-2.中音薩克斯風及豎笛譜（節錄第一、二曲）

第一曲：開幕

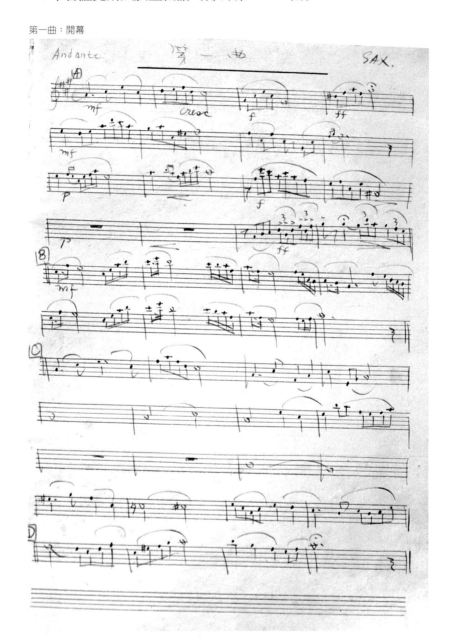

第二曲：字幕後山景

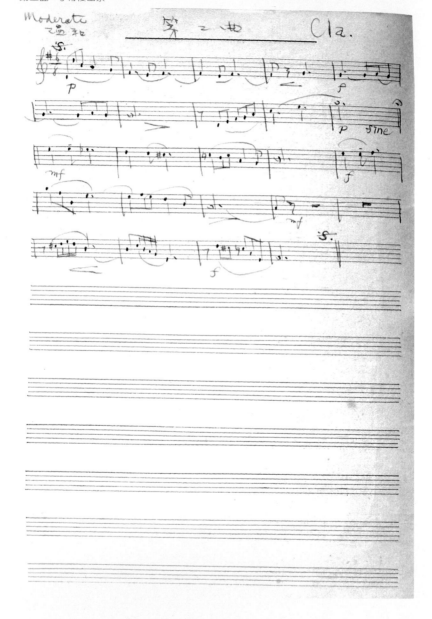

1-3.吉他譜（節錄第一、二曲）

第一曲：開幕

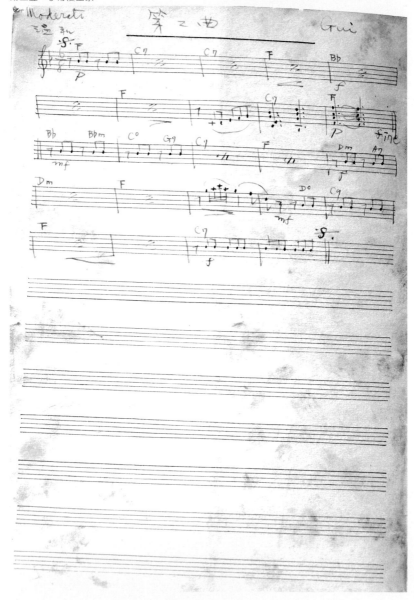

II 板橋國小校歌；圖譜上，可以看到〈XUPA〉字樣。

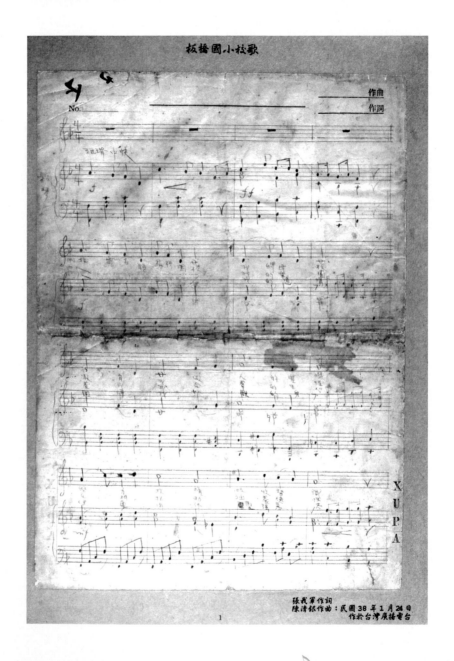

Ⅲ板橋國民學校創立五十週年慶祝歌

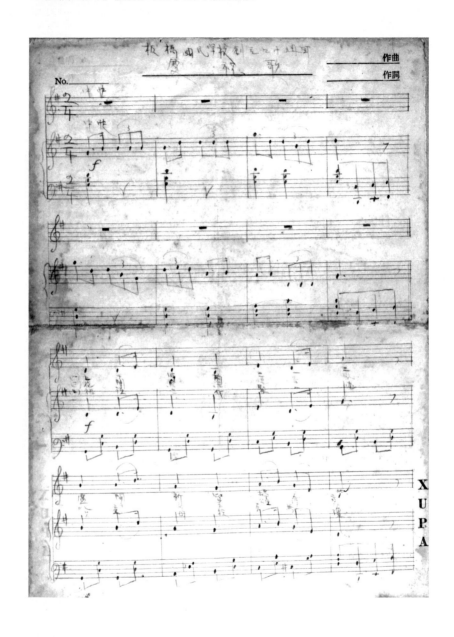

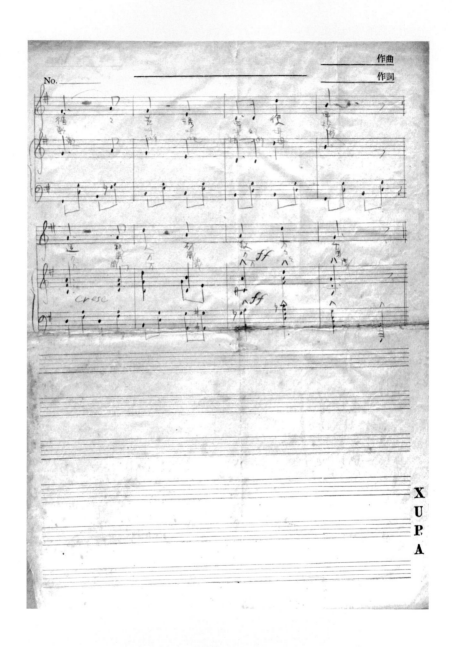

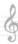

沙龍音樂套譜

　　或許，是樂團樂隊工作需要，陳清銀留下沙龍音樂套譜居多；手稿中，分成〈套譜Ⅰ〉及〈套譜Ⅱ〉兩巨冊，包括國、台、英、日語各類歌曲。資於此，分別各節錄一首歌的套譜，歌曲序號沿用陳先生原稿樂譜的編號。本節樂譜呈現的順序，依次為Piano譜、Trumpet譜、Violin譜、Alto Saxophone譜以及Bass譜。

　　Ⅰ〈套譜Ⅰ〉，錄第2首「歸來吧」乙曲。

　　圖譜上，可看到「紫薇」字樣。

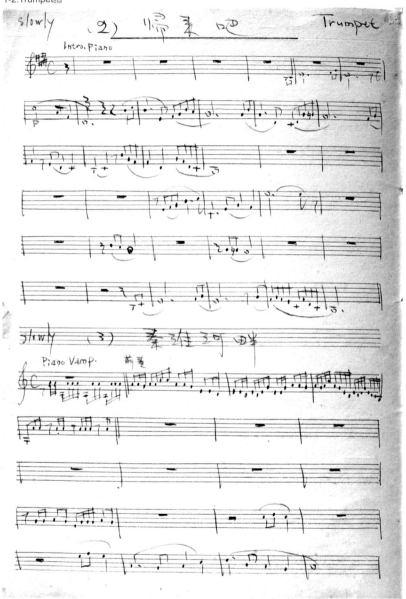

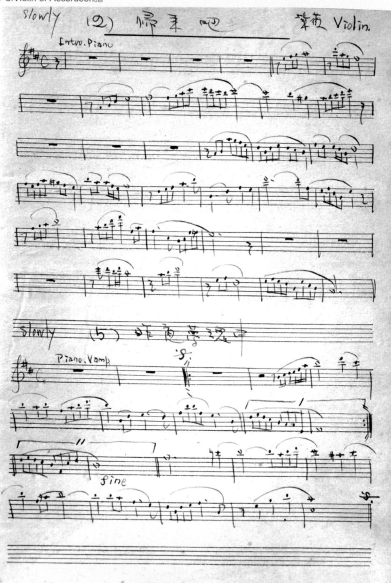

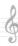

1-4.Alto Saxophone譜

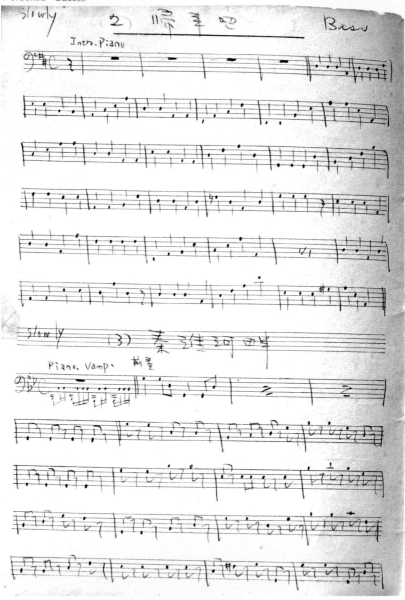

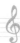

2-1.Piano 譜

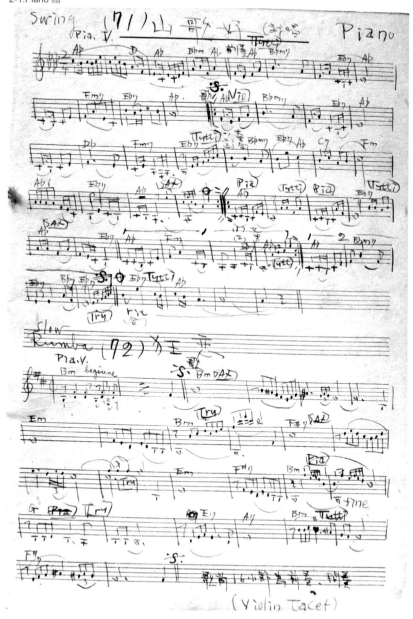

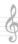

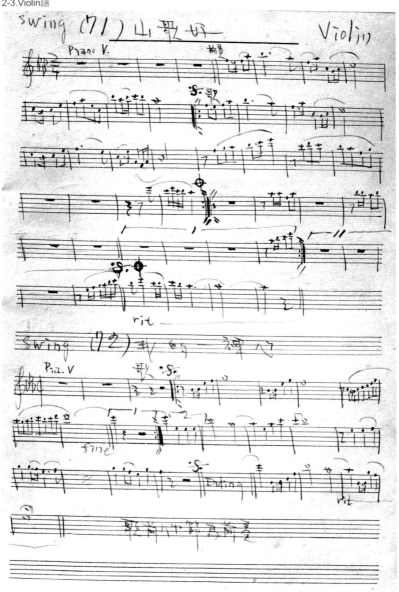

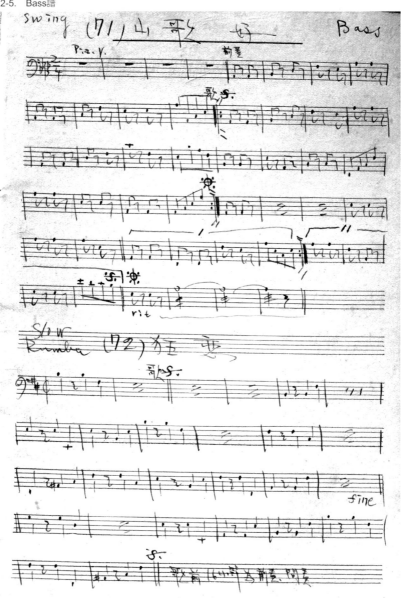

後記

　　時代嬗變迅速，江山代有人出。論及歲月往事、事蹟印記，引人之關切，發物之歎息。在探索台灣早期樂壇的痕印，撰述先人音樂生活的軌跡，感念益重，感慨益深。乃追錄2000年〈晨星〉這篇文章，記這份堅持：是人間有愛，是信望無礙，是……

　　　夜幕，厚厚地，重重地低垂，
　　　褪去喧嘩，遠離光害。
　　　滿天星斗，悠悠天籟，
　　　譜的是——
　　　祥和的晶瑩，寧靜的忘懷。

　　　會是誰？
　　　又悄悄掀啟天幕，
　　　市集紛擾，升起
　　　一日的活，冉冉再現。

　　　孤寂晨星，依戀在天際，
　　　有失焦的殘淡，
　　　有無言的嘆息。

然而，它傳遞——

是一份堅持，

星空長在，信誓不移。

陳忠照

2010年12月

參考文獻

中國廣播公司（1958），空中雜誌畫頁，中廣週刊，民47.8.31。

白鷺鷥文教基金會（2008），臺灣音樂百科辭書，陳郁秀總策劃。台北市：
　　遠流出版公司。

朱家炯（2003），陳暾初——開拓交響樂團新天地。台北市：時報文化出版
　　企業公司。

呂泉生（1992），異鄉談故人，自立早報，民81.12.20.

邱詩珊（2001），臺灣省交響樂團與臺灣文化協進會在戰後初期（1945-
　　1949）音樂之角色，國立臺灣大學音樂學研究所碩士論文。

孫芝君（2002），呂泉生——以歌逐夢的人生。台北市：時報文化出版企業
　　公司。

徐麗紗（2010），蔡繼琨的樂教三部曲，樂覽133期，國立臺灣交響樂團。

黃信彰（2009），傳唱臺灣心聲：日據時期的台語流行歌。台北市政府文
　　化局。

國立臺灣交響樂團（2005），韻樂六十載，國立臺灣交響樂團六十週年紀念
　　專刊，王怡芬主編。

陳忠照（2010），Cup and Mirror的旋律。台北市：秀威資訊科技公司。

曾顯章（2003），張維賢。國立台北藝術大學。

葉龍彥（2001），臺灣唱片思想起。台北縣：博揚文化事業有限公司。

盧佳慧（2002），鄧昌國——士子心音樂情。台北市：時報文化出版企業公司。

簡巧珍（2002），王沛綸——音樂辭書的先行者。台北市：時報文化出版企
　　業公司。

薛宗明（2003），臺灣音樂辭典。台北市：臺灣商務印書館。

美學藝術類　PH0042

琴韻輕吟一樂人
──台灣光復時期的音樂人陳清銀

作　　者／陳忠照
責任編輯／蔡曉雯
圖文排版／蔡瑋中
封面設計／王嵩賀

發　行　人／宋政坤
法律顧問／毛國樑　律師
出版發行／秀威資訊科技股份有限公司
　　　　　114台北市內湖區瑞光路76巷65號1樓
　　　　　電話：+886-2-2796-3638　傳真：+886-2-2796-1377
　　　　　http://www.showwe.com.tw
劃撥帳號／19563868　戶名：秀威資訊科技股份有限公司
　　　　　讀者服務信箱：service@showwe.com.tw
展售門市／國家書店（松江門市）
　　　　　104台北市中山區松江路209號1樓
　　　　　電話：+886-2-2518-0207　傳真：+886-2-2518-0778
網路訂購／秀威網路書店：http://www.bodbooks.com.tw
　　　　　國家網路書店：http://www.govbooks.com.tw

2011年7月BOD一版
定價：260元
版權所有　翻印必究
本書如有缺頁、破損或裝訂錯誤，請寄回更換

國家圖書館出版品預行編目

琴韻輕吟一樂人：台灣光復時期的音樂人陳清銀 / 陳忠照
　著. -- 一版. -- 臺北市：秀威資訊科技, 2011. 07
　　面；　公分. --（美學藝術類；PH0042）
　BOD版
　ISBN 978-986-221-761-0（平裝）

　1. 陳清銀　2. 音樂家　3. 台灣傳記

910.9933　　　　　　　　　　　　　　　　100008996

讀者回函卡

感謝您購買本書，為提升服務品質，請填妥以下資料，將讀者回函卡直接寄回或傳真本公司，收到您的寶貴意見後，我們會收藏記錄及檢討，謝謝！
如您需要了解本公司最新出版書目、購書優惠或企劃活動，歡迎您上網查詢或下載相關資料：http:// www.showwe.com.tw

您購買的書名：＿＿＿＿＿＿＿＿＿＿＿＿＿＿＿＿＿＿＿＿＿＿＿＿
出生日期：＿＿＿＿＿年＿＿＿＿＿月＿＿＿＿日
學歷：□高中 (含) 以下　　□大專　　□研究所 (含) 以上
職業：□製造業　□金融業　□資訊業　□軍警　□傳播業　□自由業
　　　□服務業　□公務員　□教職　　□學生　□家管　　□其它＿＿＿
購書地點：□網路書店　□實體書店　□書展　□郵購　□贈閱　□其他
您從何得知本書的消息？
　　□網路書店　□實體書店　□網路搜尋　□電子報　□書訊　□雜誌
　　□傳播媒體　□親友推薦　□網站推薦　□部落格　□其他＿＿＿＿＿
您對本書的評價：（請填代號　1.非常滿意　2.滿意　3.尚可　4.再改進）
　封面設計＿＿＿　版面編排＿＿＿　內容＿＿＿　文／譯筆＿＿＿　價格＿＿＿
讀完書後您覺得：
　□很有收穫　□有收穫　□收穫不多　□沒收穫

對我們的建議：＿＿＿＿＿＿＿＿＿＿＿＿＿＿＿＿＿＿＿＿＿＿＿

＿＿＿＿＿＿＿＿＿＿＿＿＿＿＿＿＿＿＿＿＿＿＿＿＿＿＿＿＿＿＿

＿＿＿＿＿＿＿＿＿＿＿＿＿＿＿＿＿＿＿＿＿＿＿＿＿＿＿＿＿＿＿

＿＿＿＿＿＿＿＿＿＿＿＿＿＿＿＿＿＿＿＿＿＿＿＿＿＿＿＿＿＿＿

11466
台北市內湖區瑞光路 76 巷 65 號 1 樓

秀威資訊科技股份有限公司　　　收

BOD 數位出版事業部

...

（請沿線對折寄回，謝謝！）

姓　　名：＿＿＿＿＿＿＿＿＿　年齡：＿＿＿＿＿　性別：□女　□男

郵遞區號：□□□□□

地　　址：＿＿＿＿＿＿＿＿＿＿＿＿＿＿＿＿＿＿＿＿

聯絡電話：(日) ＿＿＿＿＿＿＿＿＿　(夜) ＿＿＿＿＿＿＿＿＿

E-mail：＿＿＿＿＿＿＿＿＿＿＿＿＿＿＿＿＿＿＿＿